U0068219

鐘友聯——著

與藝術家對話

自序

美麗是個誘人的元素，每個人都想去擁有它，創造它。我也不例外，我愛欣賞美的風景，美的事物。更喜歡與有創意，從事藝術創作的人士交往。

凡是從事藝術創作的人，我都很樂意用藝術家這個名稱來稱呼他們，因為他們對藝術創作的執著、熱忱，令人敬佩。每次與他們對話的時候，常會得到許多啟示，而不自覺地深入去探討他們內在的創作理念。這些點點滴滴，常讓我回想與感動，覺得很有意義，值得把它記錄下來，久而久之，也就誕生了本書。

本書訪問了二十七位從事藝術創作的人士，有的已經成名，辦過數次的展覽，有的已成為人師，已經在做傳承的工作，有的已經成為知名的表演團體，在藝文界是人盡皆知。他們的心路歷程，人們未必知曉。更多的是，隱藏在社會的底層，默默無聞，只為自己的興趣，從事創作的工作。發掘這些素人藝術家，我覺得更有意義，更是我喜歡做的工作。

本書所介紹的二十七位從事藝術創作的人士，遍及社會的各個層面，士農工商皆有。有的是科班出身，藝術系畢業，有的是出國留學回來的；更多的是素人藝術家，沒有受過專業訓練，有的是自己拜師學藝，有的是無師自通。有的只有小學畢業，有農人，有商人，有家庭主婦，也有出家人。

我對這些素人藝術家特別感興趣，對他們如何接觸到藝術，如何找到自己的興趣，如何摸索學習，尤其是，在從事藝術創作以後，對人生有何改變，感到特別有興趣。

從這些人身上，可以得到許多啟示，人有無比的潛能，只要努力去開發，必有成就。找到自己的興趣，潛能，不管從事何種行業，都可以從藝術創作中得到滿足，充實生活，美化人生。

我從這些人身上，學到許多，我很樂意與友們分享。感恩秀威出版公司，對藝文的重視，樂意出版本書，作者個人的用心，以及心得，才有機會分享出去。祝福有緣接觸到本書的朋友，也能開發自己的潛能，有個創意的人生。當然，如有不是之處，也歡迎指教。

二○一二年十二月十八日於學不厭齋

鐘友聯 謹識

目次

自序　003

第一章　以色列藝術家珂朵羅博士　019

一、殊勝的因緣　019

二、和平之書　020

三、由簡單來創作　021

四、通往神的道路　022

五、人不是世界的重心　023

六、打開自己　024

第二章　劉若瑀的優人神鼓傳奇　027

一、修行與藝術的結合　027

二、心中有願　028

三、蛻變的過程　031

四、黃誌群的奇遇　032

五、一日三打　033

第三章　經典佛舞首創者古秋妹　035

一、動的藝術教育　035

二、向下扎根，向上萌芽　036

三、研發經典佛舞的因緣　037

四、什麼是經典佛舞　039

五、傳舞亦傳法　041

六、遍地開花　042

第四章　田美秋的異數構成美學　044

一、感恩父親的成就　044

二、啟蒙恩師的影響　045

三、繪畫旅程中的貴人　047

四、萬綠之紅與異數構成　049

五、瓶頸的突破　051

六、心中的尋夢園　052

第五章　把做陶當修行的張膺康　054

一、美的呼喚　054

二、迷上柴窯　055

三、大自然的力量　056

四、尊重的態度　058

第六章　袁啟同的思想雕塑　　060

　　一、初露才華　　060

　　二、選擇了雕塑　　061

　　三、楊英風大師的啟示　　062

　　四、聖輪法師的影響　　064

　　五、思想雕塑　　065

第七章　周由美進入繪畫的心靈世界　　066

　　一、心靈的震撼　　066

　　二、藝術生活化　　067

　　三、以畫會友　　068

　　四、繪畫改變了人生觀　　069

　　五、親近自然　　070

第八章 攝影大師謝春德 073

一、生命中的任性 073

二、玩自己的遊戲 075

三、尋找生命的出口 076

四、攝影是一種創作方式 078

五、鏡頭下的人生 079

六、藝術的感動與心靈的提昇 080

第九章 傳承茶道藝術的潘燕九 082

一、茶道藝術 082

二、刀風墨雨茶煙之室 083

三、詩書畫印舊因緣 085

四、花酒茶石不了情 090

五、煙霞泉石任懶散 091

第十章　愛玩美求完美的林惠蘭　093

一、藝術就是在玩美　093

二、自然藝術的運用　094

三、常民藝術　096

四、種子的啓示　096

五、心靈的導師　097

六、玩美完美　099

第十一章　藝術教育工作者呂政宇　100

一、生涯難以規劃　100

二、篆刻藝術　102

三、全方位的藝術創作　104

四、藝術創作帶來什麼　106

第十二章　用水泥作畫的楊敏郎　109

一、筆架山下一隱士　109

二、畫人像門庭若市　110

三、畫中畫　111

四、用水泥作畫　113

五、英雄豪傑任我擺佈　115

六、山居樂趣多　116

第十三章　傳承麗水畫派的陳正治　118

一、就是愛畫畫　118

二、水墨意境　120

三、妙趣渾然天成　121

四、創意無限　122

五、麗水畫派的精神　126

第十四章　能詩能書能畫的王灝

六、繪畫可以減壓　128

一、踏上藝文之路　130

二、藝術的本質　132

三、且把詩筆換畫筆　133

四、在地的鄉土的　134

五、在地的活力　135

130

第十五章　將書法與器皿結合的甘興德

一、茶與書法　136

二、學書法的要訣　138

三、以刀代筆　140

四、美化生活　142

136

第十六章　繪畫改變了梁姈嬌

一、幾乎忘了自己

二、進入藝術的桃花源

三、抗癌畫家 150

四、繪畫改變了她 151

144

144

147

第十七章　把藝術當修行的林孝宗

一、四十歲開始創作 154

二、被逼上創作之路 155

三、大師的啟示 157

四、工作傷害 159

五、心境的改變 161

六、蓄勢待發 162

154

第十八章　將圖形文字藝術化的王心怡　164

一、苦學出身　164

二、藝術的潛能　166

三、圖形文字藝術　167

四、找到生命的感動　168

五、感恩回饋　169

第十九章　迷戀柴燒的徐兆煜　170

一、泥巴是童年的玩具　170

二、設計，雕塑，陶藝　172

三、用泥土創作　174

四、最愛捏碗　175

五、迷人的柴燒　176

六、作品的特色　178

第二十章　賦予石頭生命的劉文龍　　179

一、從小愛畫畫　179

二、參訪心得　181

三、創作理想　183

四、石雕創作　185

第二十一章　在木頭中尋找生命的吳炳忠　　188

一、木頭的魅力　188

二、從木頭中尋找靈感　189

三、在枯木中發現生命　190

四、作品的生命力　191

第二十二章　生活藝術工作者楊武東　　194

一、音樂愛好者　194

二、茶之藝術　195

第二十四章　鄉土藝術工作者方錫淋　207

一、鄉土是藝術的源頭　207

二、無師自通創作藝術　208

三、自製樂器，創作歌曲　210

第二十三章　從事寺廟彩繪的陳樹根　200

一、從小愛塗鴉　200

二、寺廟彩繪　201

三、彩繪的內容　202

四、藝術無限　204

六、生活藝術　199

五、竹雕創作　198

四、陶藝創作　197

三、一切都是為了茶　196

第二十五章　玩桌椅藝術的焦雲龍　215

一、築木而居　215

二、搜救經驗　216

三、豐富的休閒生活　218

四、回歸自然　219

五、玩桌椅藝術　219

六、山中無煩惱　221

七、生活理念　221

四、城市有錢，山中有寶　213

五、木雕創作　212

第二十六章　浪漫的陶人鄭光遠　223

一、美的引誘　223

二、上天給的際遇　224

第二十七章　聖輪法師的心靈藝術　229

一、自性的流露　229

二、生活藝術大師　230

三、心靈藝術　232

四、禪的藝術觀　233

三、浪漫的陶人　226

四、生命的感動　227

第一章 以色列藝術家珂朵羅博士

一、殊勝的因緣

以色列藝術家珂朵羅博士，應邀來台，在世界宗教博物館舉辦畫展，並舉行演講會，留台時間很短，行程緊湊，若無殊勝的因緣，深居簡出的我，是很難與世界級的大師會面的。

在佛光大學宗教系游祥洲博士的陪同下，珂朵羅博士造訪了隱廬。我只是喜歡玩石頭，稱不上石雕家，太太作畫，也是業餘性質，談不上是藝術家。

也因為難得會面的機緣，對這位來自異國的藝術家，有了粗淺的認識，我也把握了難得的機會，到佛光大學的宗教系和佛教學院，連聽了二場演講，對珂朵羅博士的基本理念，總算有了一點認識。

珂朵羅博士的博士論文，研究的是中國的禪宗。

「您很像個禪師。」游祥洲教授說。

「我知道我的前世是西藏的禪師。」珂朵羅博士說。

在不講輪迴的以色列，竟然有前世今生這樣的思想，我遇到的，又是奇人異士了。

她又說：「我已經累積了好幾世的能量，現在的工作，是這一世才開始做的。」

正如游祥洲博士說的，所有東西的呈現，都是福報的累積。能與以色列的藝術家，在我隱居的隱廬會面，也是一種福報。

二、和平之書

這次珂朵羅博士在世界宗教博物館的畫展，主題是：「和平之書」。

「這個主題，有特別的意義嗎？」

「和平之書畫展，包含七個宗教信仰的主題，透過作品，探討不同宗教傳統及信仰上的交集。展覽提出一種跨宗教的靈性思考，試圖超越看得見，物質範圍的侷限，帶領

觀者，進入一個全新未知的領域。」

坷朵羅博士出生於以色列，一九九五年獲得美國聯合學院，藝術史及藝術創作博士學位，現在任教於以色列貝柏藝術學院，是一個活躍的藝術創作者，已經有二十次以上的個展，作品曾多次，在不同的國家展出。

「您以會有這樣的創作理念，透過不同的宗教，用畫筆傳達靈性的訊息？」

「可能跟我的成長背景有關。我的童年及少年時期的特點，是文化及語言上的不斷改變。為了克服突然轉變的困難，我被迫培養出適應性的態度，及多層次的溝通，後來這些特點，成了我克服困難，分離，偏見，和教條信仰的工具。我創作的靈感來源，與不同信仰傳統及哲學概念有關，作品內容，探討不同宗教間，思想上的類似性。」

三、由簡單來創作

「您的作品，畫面簡單，在抽象與具象之間，却要表達深厚的宗教思想。」

「我是由簡單來創作，只有一條簡單的線條，圓圈，就可表達一切。因為簡單，也是很複雜的。我常使用的視覺語彙，包含簡練的幾何形狀和色彩，具象徵意義的圖象，以及書寫的文字。我的作品是要跨越宗教及文化上的風格。」

「一般的觀眾，如果沒有透過詳細的解說，恐怕難以了解其中的深義。」

「和平之書是我四十年來的哲學，神學，藝術研究的成果。我認為神是在空間時間內，一切人，事，物的創造者。作為造物主，神是超越空間和時間，並且無法被形容；因為有限的受造者，不可能完全理解無限。因為無法被形容，所以神不可能僅僅透過理性的知識被理解。也因為愛的無盡特質，它也許可以作為一個工具。透過表現對其他受造物的愛，加深我們與造物主的關係，並且透過其他受造物，再發現自己，因為我們都是無限與動態宇宙的片斷。」

「那麼，您的作品，要如何欣賞，或是如何才能了解它的精髓？」

「暫時放下理性和既有的知識，用直覺去感受，先看看畫面，再去感覺，用丹田去感覺，用心去感受，不用理智去推理。這是通往神的道路。」

四、通往神的道路

「不同的宗教，都是通往神的道路？」

「殊途同歸，不同的宗教就是不同的道路，最後都是要通到神那裡。猶太教的神祕主義，呈現克服二元對立的企圖，通往「無限」的道路，在於物質與非物質，受造物與造物主的合一。物質是神聖的反應，是不二，靈與肉是一不是二，陰陽是動態的平衡。

基督教，以蝴蝶，玫瑰，蛇杖，象徵身體，心智，魂及靈的合一。救恩在於理解這些不

同層次的互相連結，所有的分離只是假象。根據可蘭經，蘇菲主義之花，使用視覺的語言，書寫的字跡，花的主題，及有療效的植物，強調對生態、宗教、政治、包容的實踐。美洲印第安人的信仰，在萬物有靈的信仰中，學習不同的物種的特性及能力，人類能更加充實，並且在人類是宇宙中心的假象裡，更為謙卑。至於禪宗的思想，是要消除慣性的反應及偏見，喚醒意識的探索，打破既存的概念，達到內在的變化。禪在於完全超越或置身於所有常規的想法，概念和文字之上。」

「和平之書的展出，就是已經找到各宗教的共同點，其實是相同的，沒有紛爭的必要。」

「似乎所有的宗教，都是企圖克服二元對立的思想。」

「都是想要超越有限，通往無限的道路。」

五、人不是世界的重心

「在缺乏宗教認識的地區，人們往往自我澎漲，把人當成世界的重心，好像一切非人不可。」

「我們很少站在別的動物的立場來看世界。印第安人信仰萬物有靈，學習不同的物種的能力和習性。沒有人可以像青蛙看世界，牠們很神奇地生活在水上陸上。我們無

法像蛇那麼柔軟有彈性，沒有老鷹高空掠食的能力，無法像豹跑得那麼快。狐狸是聰明的動物，快速敏捷的能力，使牠們在各種不同的情況下存活下來。蛇脫皮又重生了，好像把舊思惟脫去，得到了新思考。鵝具有領導，定位，找到方向的能力。我們看不到牠們的能力，只是當成食物來看待。老鷹的世界無限的寬廣，可以看得到無限，所以能把有限的物質看得很細。有無限的視野，才能看到有限。烏鴉是上帝的使者，聰明，有原則，有組織，可當禪宗好的師父。」

「人不能說是萬物之靈了，也不是世界的重心。」

「我們要尊重世界上的其他動物，觀察不同的物種，跟牠們學習。人只是生態的一部份，不要去傷害牠們。讓每個生物，都能有尊嚴地生，有尊嚴地死，愚蠢的人，才會去做傷害的事。」

六、打開自己

「對世俗人而言，要達到這個境界是很難的，就是在不同的信仰之間，都是紛紛擾擾的。」

「要愛他人，並尊重他們的種族文化和信仰，是極為困難的，這意謂著放棄既有的想法，放棄既有的生活方式及作法。

「克服成見，是大家都該努力的。」

「我曾經救護一隻烏鴉，後來野放之後，牠一直在我頭上盤旋，街上的人看了，都嚇壞了，以為那是不祥的。人就是這麼愚昧無知。」

「如何才能得到超越的智慧？」

「那就是要活在當下，吃的時候就是吃，睡的時候就睡。在當下，不是和動態世界分開，世界在動，與動態世界在一起，身體的能量，與動態世界在一起。必須與周遭融入，才能自覺；而不是抽離，而是與世界有互動的。生命是如此無限，我們只是塵埃，時時放下，學習，放下成見，如果我不是那麼重要，那麼每個片刻必能感受到能量，那是人性慈悲，人道的力量。世界不是由你來運行的，所以要學習成長，才能享受它。我們的出生和死亡，跟萬事萬物一樣，有生有死，世界永恆不斷，無止境的循環，每一眼都可看到合一。」

「這是牽涉到修行的觀點和境界，要進入您的畫作，就必須有這樣的認識。」

「在每件作品，倒過來，或是轉個方向，看起來是一樣的。打開自己，我們因而學會看見更多顏料和色彩。在多元的社會中，發展出包容，感受力，和謙卑。」

珂朵羅博士累積了四十年的智慧，呈現出來的畫作，如果沒有深入了解她創作的理念，以及她的根本思想，恐怕很難體會她所要表達的意境。

基本上，我認為她不僅是畫家，藝術家，她更是個哲學家，宗教家，修行人，她已經融貫世界各大宗教，找到共同的通往神的道路。

第二章　劉若瑀的優人神鼓傳奇

一、修行與藝術的結合

跟雲門舞集一樣，優人神鼓已經成為台灣之光。

從一九八八年創團到現在，已歷經二十個年頭，在這不算短的歲月裡，他們不斷地努力，現在已經建立自己的特色，在表演藝術的領域已佔有一席之地，不僅風靡國內，而且享譽國際，已經到過一百多個城市，也曾經到莫斯科表演過了。

優人神鼓的前身就是優劇團，當時知道的人，恐怕不多，等到蛻變成優人神鼓以後，不斷地成為社會矚目的對象，每次的演出，都是一個驚艷，每一個動作，都會引起討論。

優人神鼓的表演，主要是透過肢體動作和鼓聲，來傳達和探索人類內在深沉的渴望，全場不說一句話，透過舞者也是鼓手，一步一步地引導，讓人不知不覺地陷入沉思，跟著一起探索生命中的許多疑惑。

這是藝術和思想性都很濃的劇團，而他們要表達的每一個觀點，都是觀眾共同的欲求，他們的表演，之所以能感動人心，是因為觸動了潛藏的，存在於內心深處的那些原始的渴望。

優人神鼓是藝術表演團體，也是修行的團體。

這些內在的東西，都是修行者不斷探索的題材。

二、心中有願

「幾乎每個欣賞過優人神鼓表演的人，都會感受到，修行的意味很濃，妳是如何會想到將藝術與修行結合，而且結合得那麼好。」我請教創辦人劉若瑀小姐。

「我一直都在探索生命根本究竟的問題，這是嚴肅的課題，在我的內心，一直有這樣的渴望，希望有一天可以成佛。」

「難怪妳的劇團，總是表現出濃濃的探索的意味，總是會讓人陷入沉思。」

「表演就是要呈現心中這個願望。」藝術總監劉若瑀說。

「是不是學習的過程，塑造了這種風格？」

「也許是吧！我在學校學的就是表演，早期我在蘭陵劇坊演舞台劇，我深深覺得表演是一門不簡單的學問。因此我想出國進修，而紐約是人文薈萃的地方，所以我選擇紐約大學的表演組，這個學習的旅程，對我有很大的幫助。當時李安，羅曼菲，都是我的同班同學。」

「影響您最深的是哪些教授，有特別的教導方式嗎？」

「我遇到了世界級的劇場大師Grotouski，他是波蘭人，二十幾歲就在講老莊。」劉若瑀接著說：「最深刻的印象，是在加州牧場受訓，那是印第安的訓練方式。利用大自然的變化，用黑暗，訓練我們對大自然的感覺。傍晚，下午四點的時候，去看日落，日出日落，靜靜地看著黃昏時太陽的移動。從明亮的天空，一直看到昏暗的天空，太陽下山了，黑暗中，萬家燈火亮起來了。老師只是給我們方法，最重要的是自己要去體會，認真去感受。」

「這種靜心的訓練，很有禪味，這種體驗是如人飲水，冷暖自知。」

「老師就是要我們在變化中，得到個人的體悟。」

「還有印象更深刻難忘的訓練嗎？」

「我們的劇場導演帶給我們貧窮劇場的理念，這意味著人的力量最重要，華麗的、別的裝飾不重要，能不能感動觀眾，完全在於人的力量。這個理念，對我的影響太大了。」

「所以，現在您們隨處都可表演，您們掌握了人這個元素。」

「我們曾在牧場的穀倉中，接受一種特殊的訓練，這個經驗太特殊了。導演要我們置身完全黑暗中，在黑夜裡，在森林中奔跑，地形凹凸不平，我們只能盯著前人的後腦袋，往前直衝而去，速度越來越快，在黑夜的森林中奔跑了五十分鐘，跑到上升的山坡，心中動了念頭，我落後下來，脫隊了，迷路了。當我摸索回到穀倉時，只見大家默不作聲，靜靜地坐在那裡。」

這是劉若瑀的特殊受訓經驗。

我們知道，這樣的訓練，表面上看不出是在做表演訓練，其實是在做根本的心性鍛鍊。

三、蛻變的過程

「優劇團的年代，跟現在的優人神鼓，風格上，應該差異很大吧！」

「當然，這是有個蛻變的過程。當時，我的小孩要誕生，產後，團員集體出走，被人帶走了。我想沒關係，我們可以重新開始，塑造自己的風格，這正是改變，突破，創新的時候了。」

「等於是重新開始。」

「當黃誌群加入劇團後，我有了更深入的領悟。過去，我在穀倉所受到的訓練，並沒有完全體會，當時甚至覺得有點委屈。黃誌群有他特殊的奇遇。」

當劉若瑀遇上了黃誌群，碰出了火花，形成了現在的風格。

她體悟到穀倉的心性鍛鍊是必要的，而且是根本的。

劉若瑀接著說：「現在方法上，我們已經回歸簡單的方法。很多事情，不是靠意志力去完成的，意志力也是暴力，我們開始學習放下。當一個人在孤獨的時候，才能看到自己內在的力量。只有對自己完全覺知，努力觀察自己，觀照自性，此時才會發現，原來不同階級，不同的人，其實，原來是相同的。」

「妳已經完全走上修行之路了。」

「現在我每天打坐八個小時，曾經閉關三十六天。我們的頭腦是無孔不入，完全守不住。我們不斷地創造自己的幻覺，讓您誤以為真。我想要明白個究竟，但是還是不斷地在製造下一個幻覺。」

優人神鼓的確是個修行的劇團，表演就是修行。

四、黃誌群的奇遇

黃誌群是馬來西亞的僑生，五歲就聽鼓，十一歲開始打鼓，十七歲到台灣，原本是雲門舞集的舞者。

「離開雲門舞集後，有一個月的休息，我到印度旅行，這趟旅程，改變了我的一生。」黃誌群如是說。

「您遇到了奇人異士？」我問黃誌群。

「我在恆河遇到了師父，從此我的生命完全轉變。我們在小旅館喝茶聊天，他問我如何打坐，我告訴他，我打坐念佛的經驗。師父聽了之後，說我還在糖果盒的外面，還沒有吃到糖，他們的安靜是不一樣的。於是我到了菩提伽葉學習打坐法門。」

「這位師父的教導，有何殊勝之處？」

「他要我們二十四小時活在當下，過去，現在，未來，都不可得，只有當下最真實，但又無法把握，只好覺知當下，看住自己的起心動念，走路時，把心放在腳，沒事時，聽著，看著自己的念頭。」

黃誌群接著說：「當我在恆河的時候，常常看到有人在燒屍體，生命很脆弱，剎那間就消失了，不一定要等到老。我突然想到，下一個被燒的，可能是我，內心很急，所以趕快到菩提伽葉找師父，在那裡學了半年。回來後就加入了優劇團。」

五、一日三打

「您把修行的體驗融入了表演，看到您在舞台上走路，根本就是禪師的風範。」

「單是走路，就要練習六個月。作品就像鏡子，那就是當下的自己。其實，藝術是假的，它是個橋樑，我們是在追求生命完整的智慧。」

「這也算是借假修真。這麼高的理念，您是如何訓練團員？」

「我們是一日三打，打坐，打拳，打鼓。」

優人神鼓的表演是很耗體力的，原來打鼓的背後，要以打坐和打拳為基礎的。黃誌群在學校讀的是體育，武術的基礎很好，他是得到霍元甲的傳承，專練精武門的武術，有了這樣的武術背景，才能勝任這種大量消耗體力的表演。

「在您的表演中，修行這麼重要？」

「舞台如道場，台上一分鐘，台下十年功，明眼人一看就知道。舞台上的魅力，是可以檢驗一個人的整體意境。舞台上的每一個動作，都要花上千百次的練習，才能精準到位，才有韻味。打鼓是加法，這是技術，要不斷練習，就會進步；而打坐是減法，不斷地放下，才能看清自己。就像老禪師拿著棒子，不斷地逼問，如何是你的本來面目。只有不斷地沉澱，才能顯出內在的力量，作品才有動人的生命力。」

我們可以看出，優人神鼓的表演，含有東方禪意的元素，中亞神社舞蹈，動作節奏扣人心弦。作品不斷地呈現，在探索生命的過程中，遇到的困惑，從追尋的困惑中，我們可以體悟到許多可以讓我們開悟的元素。

劉若瑀和黃誌群領導的優人神鼓，傳達了人內在的聲音，呈現的，的確是修行的藝術，所以能夠有很大的撼動人心的能量。

第三章 經典佛舞首創者古秋妹

一、動的藝術教育

泰雅族的古秋妹，天生具有音樂舞蹈的細胞，從台東師範，台南師專畢業後，一直努力在推廣音樂舞蹈教育，已經快四十年，他在藝術教育的推廣上，功不可沒，屢獲獎勵。現在她兩個女兒，也是學成歸國，繼承她的衣缽，領導舞團，母女聯手，不斷地努力創作，每年都有新作品問世。

在小學教書，她就是相當傑出的教師。在小學中，具備專業能力的音樂舞蹈老師，並不多見。

在小學培育音樂新生代時，她就有獨到的見

解，和創新的做法。她認為音樂教育，不僅要從小做起，而且還必須「動」起來，才能使小朋友直接體會到音樂跳動的喜悅。

這樣的教材，不容易取得，她認為在日常生活中，信手拈來的動作，都可以成為舞蹈的動作，只要把它稍為誇張修飾，再加以美化，就可以了。

古秋妹的取材很廣，唯有靠自己編寫，因而養成她這一生，不斷創作的習慣。

古秋妹並不藏私，她把自己辛苦研發，創造出來的教材，編輯成書，提供給其他老師參考，這種大公無私的精神，更是令人敬佩。

二、向下扎根，向上萌芽

長期從事向下扎根的藝術啟蒙教育之後，她也想到要讓這股力量延續下去，繼續萌芽，所以她往國中、高中發展，更成立了「稻草人舞蹈團」，藉著互相腦力激盪，將台灣民俗歌曲，重新加以詮釋。

「妳在小學服務了多久？」

「服務了二十七年後離開學校，自己成立舞蹈團，舞蹈教室，從事教舞的工作，如此，可以更自由，更寬廣地走入社區，國中，高中，大學的社團，接觸面更廣，更有揮灑的空間。」

「主要是教那一類的舞蹈？」

「主要是以民族舞蹈為主。可以教的舞很多，我是原住民，原住民的舞蹈，當然也可以教，但是大家認為太簡單了，沒有人要學。現代舞也教。既然成立舞蹈教室，為了生存，必須迎合各方的需求。」

「交際舞，一般所說的國際標準舞，妳也教過嗎？」

「原本我不跳這種舞，後來有一陣子，台灣非常流行交際舞，學的人很多，形成風氣，為了迎合市場，我也學了，也教了一陣子，後來就不教這種舞了。」

「何故呢？」

「這類交際舞，男女容易有肌膚之親，容易碰出火花，流弊太大了。我看到太多的真實案例，出軌了，婚外情，沉迷舞廳的例子，太多了，有些曝光了，有些未引爆，比例太高了，少有幾個能把持得住的。既然流弊這麼大，於是，我不教了，也不鼓勵人家學。」

三、研發經典佛舞的因緣

「現在妳是以表演和傳授佛舞，聞名海內外。在何時，是何因緣，有這麼大的轉變？」

「民國八十年，我們全家一起出去渡假。我們選擇到草嶺的持明寺休息。因為我的弟弟和弟妹都在那裡修行。因為這個因緣，接觸到佛教，善慧法師跟我建議，妳可以跳佛舞啊！真是一語驚醒夢中人，這句話竟打進了我的心坎裡。原本我是個天主教徒，從來沒有接觸過佛教，更不知道有佛舞，沒想到這個建議，竟然打動了我，打開了我的潛在記憶，改變了我的人生方向。」

「妳從一個天主教徒，進入陌生的佛教，又要跳少有人知的佛舞，這個難度很高，妳是如何摸索，如何找到妳自己的路？」

「既然啟發了我的靈感，決定要跳佛舞，發展佛舞，於是我很認真地展開探索之旅，四處聽經聞法，聽大師開示，深入經藏。同時，我到處拍照，只要有佛像，我就把它拍回來，分析比較，歸納不同的姿勢和手勢，終於在民國八十年三月，我創作了第一支佛舞，手印舞。」

「現在妳表演的佛舞，完全是自己的創作，自己編

出來的？」

「都是我的創作，快二十年了，我已經創作了百餘支佛舞了。現在台灣各地的佛舞，都是從我這邊傳出去的，不是跟我學，就是間接由我的學生傳出去的。」

「大陸也有佛舞，很美，很漂亮，跟妳的佛舞，有何不同，如何區隔？」

「大陸的佛舞，是敦煌佛舞，跳得比較跨張炫耀，是天人之舞，仙女之舞；而我的佛舞，叫經典佛舞，是佛菩薩之舞，完全是依據佛經，很莊嚴地呈現佛的境界。最重要的是，每一支舞，都是我的創作。」

四、什麼是經典佛舞

「既然妳的佛舞跟敦煌佛舞不一樣，到底什麼是經典佛舞呢？」

「經典佛舞是依據佛教經典所編創的，是透過身體的動作，肢體語言來詮釋佛典的精神與內涵的一種舞蹈，

是一種修心與健身的舞蹈。」

「那就是一種修行舞蹈了。也許是因為妳在舞蹈的領域是全方位的，熟悉各類的舞蹈技巧，表現手法，才有辦法創編佛舞。」

「經典佛舞是將佛教經典要義，藉著舞蹈藝術，以生活化的方式來靠近人們，也讓人們依藝術性的思惟，來接近佛法。」

「傳統佛教，似乎有點排斥歌舞。既然妳開創的經典佛舞是一種修行舞蹈，它會給人們帶來什麼好處呢？換句話說，它有何價值？」

「經典佛舞是依修行得到的靈感而創編的，它能淨化心靈，發掘自我。可以舞出寧靜，學會控制情緒。舞出善良，啟發純樸本性。舞出信心，充分散發愛心。舞出智慧，開發內在潛能。」

「妳創編佛舞後，有何具體改變？」

「自從創編經典佛舞，演跳經典佛舞之後，人生觀變得很豐富，思惟得以伸展，生命的潛在力，有如泉湧般，取之不盡，用之不竭。」

古秋妹接著又說：「每一次，只要我們一出場，整個會場馬上安靜下來。在欣賞經典佛舞時，可以馬上進入寧靜的境界，享受寧靜的喜樂。經典佛舞使我增加信念，遭遇挫折時，越發精進勇猛。經典佛舞使我成長，在廣結善緣時，給我無限的發揮空間。經

典佛舞使我精神富有，使我的靈感取之不盡，用之不竭。」

五、傳舞亦傳法

「妳以個人的力量在推廣經典佛舞，也是夠辛苦的。」

「從自己修行，到推廣，從演出到教學，當然是忙翻了，常常是一邊念經，一邊縫舞衣，一邊思考舞蹈動作之設計，及活動之運作。桌上一本簿子，一支筆，隨時待命，南北教學，坐車等車，來回奔波，都不浪費時間，隨時在寫字，念經，縫舞衣。完全不被時間和環境限制，其樂融融。」

「一定是來自佛菩薩的加持力，讓妳有無比的能量。」

「一路走來，從靈性之美，千手千眼，觀心觀性觀自在，到夢中禪，欣賞之人，無不讚嘆經典佛舞具親和力和攝受力。經典佛舞是跨越宗教，藝術，教育的一種文化。值得大家一起來推廣。」

「既然這是一種修行，是否有特殊的體驗。」

「能夠源源不絕地創作，這就是得自佛菩薩的加持力。佛會教我，學生會給我啟發。曾經有一個學生，會起乩，做出很多關公的動作，我馬上把他拍下來運用。有一天，突然告訴我，明天不來了，因為他的任務已經完成了。原來他是佛菩薩派來教我

的。這種事例，不勝枚舉。」

「既然是修行舞蹈，那一定是有助心靈的提升。」

「經典佛舞是可以淨化人心，提昇靈性的一種舞蹈，尤其兼具供養諸佛菩薩，普渡六道眾生的任務，不是只給一般人看的。欣賞的人們，除了可以得到寧靜的心靈，享受寧靜之美外，還可打開心窗，以美好的心去看人、事、物，聽美好的聲音，看美好的事物，說美好的語言。可以把心安住，靜心。打開心窗，開心。提升自己，虛心。照顧自己，關心。將心比心，照心。心量擴大，大心。平等的心，平心。散發愛心，慈心。圓融之心，慧心。包容之心，寬心。美好之心，美心。真實之心，真心。隨順之心，順心。所以我是傳舞也傳法。」

六、遍地開花

經典佛舞，會給人清淨，給人安定，給人希望，給人精進。淨化人心，善化人心，使人積極，前進，不斷地自省，行善，自我提昇。

經過古秋妹近二十年的努力，經典佛舞已經遍地開花，到處受歡迎。從民國八十四年起，不但全台演出，而且遠赴海外，到斐濟，美國，泰國，紐西蘭，澳洲，中國大陸。世界各地爭相邀請演出或是教學。

這麼有益世道人心的佛舞，古秋妹也是盡量配合學校教育，深耕校園，同時也配合社會教育，到全國三十八所監獄，愛心巡迴演出，到安養院，孤兒院教學和關愛演出。

這些都是古秋妹了不起的貢獻。本著佛菩薩利益眾生的信念，相信她的經典佛舞，會不斷地創新，不斷地有新的作品發表。這是眾生之福啊！

第四章　田美秋的異數構成美學

一、感恩父親的成就

曾經在海內外參展過無數次，作品受到許多企業家賞識，收藏，在台灣的水墨畫界，已經佔有一席之地。在民國九十三年，應邀到北京燕山大學，擔任客座教授，主講山水畫的田美秋，她學畫，作畫的資歷，已經超過四十年了。

「每個愛畫畫的人，會走上繪畫這條路的因緣，各有不同，妳的起步，似乎是特別早。」

「我是從小學四年級開始學畫，到現在一直沒有中斷過，繪畫一直是我生命中的一件大事。」一九五六年出生於高雄的田美秋說。

「這麼小，就找到自己的興趣。」

「我是天生就愛畫，並不是受到他人的影響，就是喜歡塗鴨，隨時隨地都想畫，上課的時候，不專心聽講，也是在底下偷偷地畫，次數多了，也就要勞駕老師通知家長了，老師來家庭訪問後，原以為會被父母痛責一頓，沒想到父親竟然送我去學畫，從此過著如魚得水的生活。」

「妳父親算是開明，懂得教育的人，有些家長不明就理，處理不當，那就會因此而阻斷孩子的興趣。」

「所以，我很感恩父親，在小學的時候，就送我去跟名師學畫。」

二、啓蒙恩師的影響

「喜歡繪畫的人，好像很多，可是能夠堅持下去，成為一生的興趣，似乎不多，有的只是一時的興趣，偶然的心血來潮，在生命的歷程中，往往只是曇花一現。像妳能夠堅持四十年，努力不懈，相當不容易。妳覺得，主要的力量來自哪裡？讓妳能堅持下去。」

「我想最主要的，還是興趣，找到自己真正的興趣，才能在繪畫中找到樂趣。這一點最重要。其次是，我遇到了許多好的老師，有他們的鼓勵和指導，我才能一步一步地走下去，不斷地自我提升。」

「妳的啟蒙老師是誰？妳父親是送妳去跟誰學畫？」

「我的啟蒙老師就是王瑞琮老師，四十年來，我們一直保持聯絡，維持亦師亦父的關係，經常為我解惑，經常鼓勵我。」

「王瑞琮老師在繪畫方面，專攻那一方面？」

「王老師專攻山水畫，竹子是他的專長。我一直跟他學到高三。」

「妳覺得王老師，在哪些方面，帶給妳深遠的影響？」

「應該是在態度方面吧！所以啟蒙很重要。他說畫畫不是在室內，要走出去，要去看山看水，親近自然，仔細觀察自然，跟大自然學習。一個創作者，一定要到戶外去，寫生的時候，不能照單全收，必須用自己的感覺去表現。」

「他，算是影響妳很大的老師。」

「我算是得到他的真傳，也是專攻山水，我也畫竹。王老師就是要我不斷地畫，一直畫下去，不能停。每次我要去拜訪他，他一定說，要帶畫作來，否則不談不見，他就是這麼執著的人，繪畫就是生命中的一件大事，這種精神，深深地影響了我。他認為繪

畫，不能局限在紙張，要能突破空間的概念，空間是無限的大，一幅好的作品，必須要有延伸的空間，才能創造出深遠的意境，讓人有無限的想像空間。而且每個人的空間是不一樣的，完全要看自己的感覺。他要我走自己的路，不能像他，畢竟藝術貴創作，而不是模仿。」

三、繪畫旅程中的貴人

「除王瑞琮老師外，還有哪些老師影響了妳？」

「台藝大書畫系系主任林進忠老師，他是書法和國畫的老師，他屬於認真型，他讓我學會放開，他讓我的眼界更開潤了，他要我們從不同的角度來看

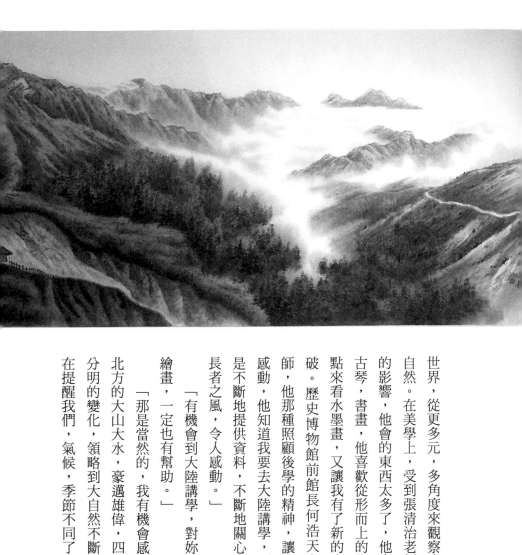

世界，從更多元，多角度來觀察大
自然。在美學上，受到張清治老師
的影響，他會的東西太多了，他會
古琴，書畫，他喜歡從形而上的觀
點來看水墨畫，又讓我有了新的突
破。歷史博物館前館長何浩天老
師，他那種照顧後學的精神，讓人
感動，他知道我要去大陸講學，更
是不斷地提供資料，不斷地關心，
長者之風，令人感動。」

「有機會到大陸講學，對妳的
繪畫，一定也有幫助。」

「那是當然的，我有機會感受
北方的大山大水，豪邁雄偉，四季
分明的變化，領略到大自然不斷地
在提醒我們，氣候，季節不同了，

不同的地區，大自然的表現也是不一樣的。從枯枝到發芽，由翠綠到深綠，深淺的變化，認真地去區分。不同的地區，不同的地形，大自然的表現是不一樣的。因此，我們對大自然要做更深入的探討。」

「大陸的美術教育，可有借鏡之處？」

「也許是對客座教授特殊的排課方式，我覺得密集式的上課方式，學生容易進入情況，打好基礎，我認為他們很重視基本功，那邊的學生比較用功，學習態度比較好。」

四、萬綠之紅與異數構成

「現在台灣畫山水的人很多，妳的表現能夠特別突出，引起重視，妳是掌握了哪些元素呢？」

「當一個創作者，擁有內在的藝術意向，想要表達時，就是要根據想像力去表現，運用各種形式和色彩，至於表現出來的效果如何，那就要看個人的取捨了。」

「妳有掌握到與眾不同的原則嗎？」

「在美學上有一個黃金分割比例原則，傳統的繪畫構圖，大概都離不開這個原則。當然黃金分割已經是大家公認，可以採行的定律，它是滿足統一與變化的結合，是平衡構圖的關鍵。但是如果每一個創作者，每件作品，都以黃金比例來表現，特意表現平

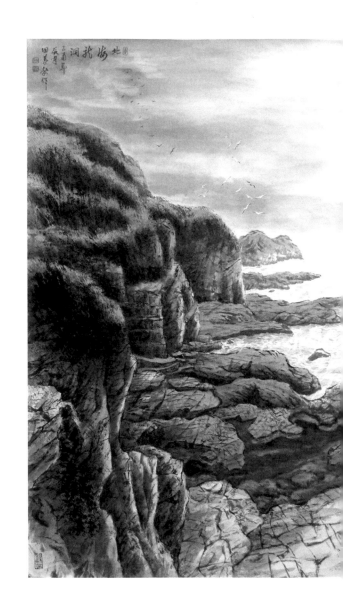

衡，雖有視覺放鬆的效果，令觀賞者沒有感到「錯」的部份，但總有了無新意之感，總覺得好像缺少什麼。因此我提出的異數構成理論，突破黃金分割，強調，放大主題，展現作品的風貌。我是運用了「馬一角」，「夏半邊」，「無畫處皆成妙境」的觀點，發展出來的。異數構成的理念，除了在內容做表現外，在構圖上有著較強烈的主副題的區別。再加上，萬綠叢中一點紅，是很美的，這是從色彩上，巧妙地處理了奇正的關係。

若只有「萬綠叢」，會顯得平正，加上「一點紅」，在對比中，可打破平正的局面，使得構圖奇絕。所以，必須平中見奇，奇正相生，才是真正的奇與美。才是好作品。」

「藝術貴創作，要不斷地打破舊巢換新居，這是挑戰，要不斷地創新，絲毫偷懶不得。」

五、瓶頸的突破

「在以往的創作過程中，見山見水見自然，所表現的思想，以實景為主，經取捨再取景，終究還在黃金比例的框架中，總覺得缺少什麼！現在我沿用「異數構成」的理

念，將特殊的構圖，使人注目的造型，大胆突顯於作品上，不論是造型、色彩、大小位置。讓欣賞者一眼可以看出作者的重心所在。」

「所謂創新，不外乎技巧和題材，難免要重複運用。」

「藝術的表現與發展是永無止境的，追求自我突破，是永遠的目標。技巧的不同，會使畫作，呈現不同的深度，生活中的體驗，都可以成為畫作的題材。」

「有沒有出現過瓶頸？妳是如何去突破？」

「在漫長的歲月中，當然是曾經出現過。有一次，我陷在這樣的困境當中，於是打電話給王老師，王老師認為這不是問題，就是去畫，不斷地去畫，永不放棄地畫，問題就可以克服了。有時我是暫時放下，先去旅行。」

「妳能從小畫到現在，永不放棄，那就是成功了。」

「我這種持久的動力，來自對興趣的執著，經常有一種內心的呼喚，會去想它，不是畫畫，而是想畫，心中都是畫，佔據生活的全部。」

六、心中的尋夢園

「繪畫已經成為妳一生的事業。」

「慢慢走，慢慢欣賞，畫不完，路是沒有終點的，只要努力，不管結果如何？享受

當下的快樂。每個人的想法不一樣，藝術的角度不同，我是畫自己，看我所看，用態度感覺來表現，表現感覺，那就是我心中的尋夢園。」

「妳已經找到了。」

「特別是朋友的鼓勵，要我盡社會責任，藝術要有傳承，於是從九十年開始教畫，以畫會友，來自各行各業，具純真趣味的互動，又是我創作的泉源。」

「繪畫佔據妳一生主要的歲月，妳覺得繪畫帶給妳什麼？影響妳哪些？改變妳什麼？」

「我的生肖屬猴，原本個性很急，繪畫改變了我的個性，不會那麼性急了。繪畫讓我懂得讓心留白，留一些空間，容納別人，懂得體諒和包容，會去想原因，設身處地為別人設想。」

「這就是藝術潛移默化的功能。」

「我的學生也有這種感覺，學畫之後，變得更溫柔，更體貼了。」

「人能靜心之後，就懂得反省，改變習性，這是藝術潛移默化，以畫養性的功能。我們的社會，如果能多一點人文，多一點藝術，社會會更祥和更溫暖。從田美秋的身上，可以看到一個藝術工作者，不斷追求突破，成長，所做的努力。這些都是值得我們學習的。

第五章 把做陶當修行的張膺康

一、美的呼喚

石碇有個彭山窯，專做柴燒陶器，作品呈現柴窯燒製的特點，每件作品都是獨一無二的。陶藝家張膺康，每天到山中「上班」，過著山居生活。

「您每天都來工作室？」

「做陶是我的工作，工作累了，就種種菜，生活簡單。」

「做陶多久了？」

「十幾年了。我並不是科班出身

的，三十幾歲才開始學陶。」民國四十五年出生的張膺康說。

在學校讀的是造船，在做陶之前，是從事進口的生意。

「您原來是個商人，是什麼因緣讓您轉換跑道，變成一個創作者，藝術家。」

「沒有特別的因緣，只是當時內心好像有一種呼喚，想要往藝術方面發展。」

「在小時候，學生時代，對美術課，繪畫方面，是否有特別的興趣，或特殊表現？」

「沒有，完全沒有。會往藝術發展，可能是我對美的事物，比較敏銳，看到美的事物，內心就會有一種感動。」

「藝術的領域也很廣，怎會選擇陶藝呢？」

「原來想學畫，油畫的用具都準備好了。會往陶藝發展，可能是當時喜歡泡茶，喜歡茶壺，想要自己做一把茶壺來玩。沒想到一頭栽進去，無法自拔了。」

二、迷上柴窯

現在從事陶藝創作的人，主要還是以電窯和瓦斯窯為主，想要用柴窯來燒陶，的確有許多不便，空間要大，必須要在郊區，才有可能設置柴窯。而且需要大量的木柴。

「大家都知道柴燒的效果好，但是它的困難度高，失敗率也高，您怎會迷上柴燒？」

「開始燒陶時，還是以電窯和瓦斯窯為主。後來有一次，跟朋友到汐止，參觀柴窯的燒製過程，讓我很感動，從此愛上了柴燒。」

「柴窯在台灣流行的時間並不長。」

「十幾年前剛盛行的時候，就迷上了。柴燒需要很多的人力，需要一個團隊，作為工作伙伴，在燒製的過程，是不能睡覺的。」

「很多人一起工作，很好玩。」

「最迷人的，還是火，烈火在窯燒，火焰通紅，火舌流竄，那是一種美，看了真是感動。我今年的陶藝展，就訂名為『火舞』，在燒陶的過程，真的就是火在跳舞，太美妙了。」

「您是趕上了柴燒的熱潮。」

「已經十幾年了，自己成立彭山窯，也已經進入第七年了。」

「擁有自己的柴窯，很不容易，找地也是很辛苦的。」

「我是找了很久，才滿足多年的願望，有了自己設計的柴窯。」

三、大自然的力量

「柴燒的作品，有特殊的風格，這種特殊的韻味，是如何形成的？」

「柴燒的作品，可以賦予作品更豐富的生命。柴燒的變數很多，形成特殊的風格，可以說是大自然的力量所賦予的。」

「怎麼說呢？所謂大自然的力量是指什麼？」

「會影響柴燒的陶藝作品，因素很多，例如，大氣中的氣壓，溫度，濕度，四季春夏秋冬不同的季節，氣候，木柴的質地，泥土本身的條件，擺放的位置，以及窯的設計等，都會影響作品的表現。」

「既然變數這麼多，而且又都是大自然的因素，不是人為可以掌控的，那麼，柴燒的作品，是不是，就放任它，讓它自由形成，未出窯前，就是個未知數，完全不知道要變成什麼樣？」

「不完全如此，我是透過窯內技術，達到我希望的效果。柴燒必須累積相當多的經驗，才能掌握所有的因素，創造出自己想要的效果，那才是創作。」

「柴燒與電窯瓦斯窯，燒製的成品，最大的差異在哪裡？」

「電窯瓦斯窯，都是在密閉的空間內，控制的狀態，進行氧化燒。而柴窯是開放的，除了氧化燒之外，還要進行還原燒，恢復物質原來的狀態。所以柴窯是活的，是運用大自然的力量，幫助作品，呈現複雜多樣性。」

四、尊重的態度

「柴窯燒陶的確高深，難度高，很不容易。」

「柴燒的作品，是有活性的東西，會隨時間轉化，這是它的特性。我面對的是活性的東西，因此我訴求的，會多一些人文。」

「您是說在製陶的過程，賦予人文的關懷？」

「這是牽涉到我對泥土的態度和觀念。在陶器形成的時候，我是與土融合為一的，我是用純手工來揉土，而且要專一，心無雜念，汗水滴下，與土融合在一起，所以能燒出有生命的作品。我對泥土是尊重的，掉一塊土在地上，我都會撿起來。」

「您放了很多感情在裡面。」

「不僅對泥土如此，對窯也是。整個窯是隨時保持乾淨，開始點火燒柴前，我要先燒香，燒製完成時，我要用素果祭拜，表示感恩，這是我對窯的尊重，整個過程，比別人多了許多人文的因素，所以我的作品有豐富的感情，充沛的生命力。」

「您是惜物惜福，對人對物尊重，所以能燒出有生命的作品。今後的創作方向，有新的構想嗎？」

「陶藝作品會受歡迎，主要是因為它很生活化，可以融入生活，成為生活的一部

份，透過這些器皿，可以提高生活品質，轉化為生活的情趣。現階段是以實用為主，今後可能往陶壁方面發展，成為裝置藝術，或純粹觀賞藝術。」

張曆康的山居生活，過的好像是修行的生活，他的陶藝工作，似乎就是在修行，他的生活禪味十足。

原來，他是把做陶當修行的藝術家。

第六章 袁啟同的思想雕塑

一、初露才華

走上藝術這條路，尤其是雕塑之路，註定是要辛苦一輩子了。

「您會喜歡玩藝術，玩創作，是從什麼時候開始？」

「從小，我的雙手就非常靈巧，只要讓我看過，很快就學會。」

「美術方面，是否有特殊的表現？」

「小學的勞作特別好，一直到國中，都是一樣，工藝，美術，表現特別好，學

科差一點。」

「從小在美術方面，就表現出與眾不同的天分，有沒有經常參加比賽？」

「小學到國中，都是代表班上，參加校內外的比賽，而且都能得獎。美術老師特別到家裡來，要媽媽讓我學美術。」

「得過最大的獎，是什麼獎？」

「國中時得到北縣的工藝獎，那時我已經會金工，所以設計了傘架和花架而得獎。」

二、選擇了雕塑

「高中就選擇美工科嗎？」

「是的，而且幸運的，遇到的老師，與國中的美術老師正好同學，對我比較了解，高中階段是如魚得水。」

「藝術的領域很寬廣，何以會選擇雕塑？」

「我喜歡有挑戰性的工作。我要選擇與眾不同的工作。」

「怎麼說呢？」

「大家選擇畫圖，只要紙和筆就可以了，而我選擇了它，也符合我的專長，技術性、操作性的工作，我一看就會。」

「在雕塑方面得過獎嗎？問得獎好像有點俗氣，不過那是代表專家的肯定。」

「雕塑科我是第一名畢業，同時得到台北市美展第四名。」

「您現在雕塑的主題，偏向那個方向？」

「我參加美術館主辦的美展，得獎的二件作品，一是快樂時光，一是假象，傾向思想性的探討，我現在雕塑作品，以佛像為主。」

「您現在喜歡雕塑佛像，有特殊的因緣嗎？」

「大概是受到我的老師，楊英風大師的影響吧！楊老師佛學造詣深，他的女兒也出家了。現在我正發願，為佛法山塑造一百零八尊佛像。」

三、楊英風大師的啟示

「大家都知道，您是楊英風大師的學生，想進入楊大師的門下，很不容易，楊大師是以非常傳統的方式在收徒，您是什麼因緣拜楊英風大師為師？」

「我二哥是攝影師，因工作的關係，認識了楊大師，介紹我去的。楊老師看了我的作品之後，馬上答應我過去，但是那時我還沒當兵，楊老師也同意當完兵，立即過去，

「不必再預約。」

「可見楊老師看了您的作品，知道您有潛力。」

「當完兵之後，跟母親商量，但是母親不同意，希望我去工作賺錢，貼補家用。在楊老師那邊，是傳統的學徒制，從掃地磨刀做起，完全沒有薪水，而我的環境不好，六歲時父親就去世了，完全靠母親一人把家撐到現在，當然希望我學校畢業後，趕快去賺錢，也就不同意我再去當學徒了。」

「後來又怎麼克服困難？」

「楊老師知道我不想去，楞住了，從書房抱出一堆資料，包括他的經歷，海內外各種得獎紀錄等等，要我看。」

「他大概認為您是個小孩子，見識不廣，有眼不識泰山，大師在面前，就要錯過了，別人是求之不得，而您却把大好機會拒絕了。」

「正是此意。楊老師又講了許多故事。像新加坡美術館介紹來的畫家，已經辦過數次個展的畫家，想來拜師，被拒絕了。當年朱銘要來拜師，也被拒絕了，並不是他不好，而是因為他有妻子孩子，必須照顧。後來朱銘在門口跪地不起，終於拜在楊大師門下。那幾年，朱銘非常辛苦，晚上要刻佛像賺取家用，身體也過勞了，不過也終於成為一代大師了。」

「可見楊老師很看重您的潛力，一直想拉拔您。」

「楊老師知道我的環境困難，所以安排在公司上班，還有一點收入。」

「您在楊老師那邊，前後有幾年，他給您的啟示是什麼？」

「前後六年。楊老師給我的啟示，一定要先有豐富的內涵，才能創作出有水準的藝術作品。他要我們多讀書，楊老師的佛學，哲學，書法，都有很好的造詣。他的修養很好，很謙虛，很客氣，從不講重話。」

四、聖輪法師的影響

「現在您在雕塑界，已有了一席之地，得過獎，辦過展覽，作品也有人收藏。是什麼因緣，您要發願為佛法山雕塑一百零八尊佛像呢？」

「這其中牽涉到許多不可思議的因緣。上師給我很大的啟示，尤其是在創作上遇到瓶頸的時候，或是人生道路遇到轉折的時候，上師的點化，讓我豁然開朗。」

「可否說得具體一點。」

「都是思想上的轉化，我們常有許多執著，一定要如何如何，上師給了許多破解的方法。轉念是很重要的方法。」

「頂茶觀音是您的作品。」

「那也是得到上師的啟示後創作出來的作品，現在創作六好生活禪，茶佛等一系列作品，上師的意見，有很大的轉變力量。」民國五十三年出生的袁啟同，在二十九歲那一年就皈依聖輪上師了。

五、思想雕塑

「您一開始創作的時候，作品就展現濃厚的思想性。」

「我得獎的作品，像快樂時光，假象，就是要表現我內心的意念。人們不一定看得懂。楊老師就建議我創作人們能接受的作品。」

「對一個創作者，當然是要表現內在的想法。」

「有時我們悟出人生的道理，修行的體悟等，都會想透過作品去表現。」

袁啟同的雕塑世界，有許多前衛的想法，不見得會被收藏家接受，所以，他也就走得特別辛苦了。正如楊老師所說的，美術館內的觀眾，畢竟比西門町少很多。

藝術家如果要堅持自己的理念，那就走得很孤獨，很寂寞了。

第七章 周由美進入繪畫的心靈世界

一、心靈的震撼

現在正積極在準備畫展，每天投入相當多的時間在繪畫上。

「準備在國父紀念館舉辦個人繪畫展覽。」周由美說。

「展出的主題，有沒有特殊的規劃？」

「我的強項是四君子，還是以這方面為主，花鳥這個主題，永遠畫不完。」

「花鳥很討喜，畫得生動傳神不容易。」

「我開始學畫，就是從牡丹入門，我一直喜歡畫牡丹。」

「妳好像不是科班出身，怎會想到要學畫呢？是什麼因緣，讓妳想學畫？」

「差不多是二十年前，我去參觀畫展，內心受到感動。正好鄰居邀我去學畫，就是美的震憾，心想也許我也可以，這時內心有一股想創作的衝動。」民國三十四年出生的周由美說。如此算來，周由美不到四十歲就踏上了繪畫這條路。

開始學畫了。

二、藝術生活化

周由美熱衷畫四君子，看似簡單，其實是要有深厚功夫，才能見力道。她的作品，佈局簡潔，清爽，不見贅筆。

「妳累積了二十幾年的功夫，才有今天的成就。」

「中間中斷了相當長的一段時間，因身體不好，停了很久沒畫，不過，因為基礎在，很快又上手了。」

「很多人，一時興來，想學畫，但是續航力不足，終未能有成。像妳這樣，有恆心有毅力，終於闖出一片天，實在不容易。」

「我想最主要，是要找到自己的真興趣，而不是一時的好玩。潛能是可以開發的。

而且美是一種感動，不僅要把它表現出來，畫出來，在生活上運用出來。」

聽她這麼一說，我才猛然發現，她非常懂得在生活上運用美的元素，將藝術生活化，她整個生活空間，就是美的展現。她將作品畫在瓷盤上，燈罩上，同時也畫在門板上。

這是生活藝術化的具體展現，藝術作品不只是掛在牆上，能與器皿結合，提升生活的品味，能將藝術功能化，何嘗不是一條發展的道路。

三、以畫會友

「在繪畫的領域，妳算是有了一片天，相當有成就，應該也得到很大的滿足。除了這方面之外，繪畫有沒有改變妳什麼？」

「我覺得繪畫是可以提倡的休閒活動，尤其是銀髮族，不必費很大的力氣，可以充實生活的內涵，孩子都長大了，有的是時間。盡是吃喝玩樂，打牌逛街，生活還是空虛無聊，學習

書畫，除了可以增進自己的才藝，提升生活的品味，最大的樂趣，是以畫會友。像我現在，有空時，參觀畫展，平時相互來往的，都是繪畫的朋友，談的都是文藝的話題，輕鬆自在，完全沒有利害關係。我覺得以畫會友，是我學畫以來，除了繪畫本身得到的滿足和成就感之外，在生活上得到的最大樂趣。」

「年紀越大，越需要朋友。」

「以繪畫興趣結交的朋友談得來，有共同的話題，而且都是文藝性質，優雅的話題，不會是粗俗的八卦。」

四、繪畫改變了人生觀

「除了以畫會友，帶給妳生活上的快樂之外，繪畫有沒有改變妳什麼？」

「當然是有的，而且改變很大，整個人生觀都改變了，現在我在繪畫上，心靈上得到很大的滿足，生活變得很平淡，很淡泊。」

的確，周由美是豪門中人，但是她的樸實親切，完全看不出富豪中人的強勢、霸氣、嬌貴。原來

長期習畫，帶給她的是優雅的氣質，和樸實的生活態度。

周由美接著說：「習畫以後，對物質的欲望降低了，追求的是靈性的生活，發覺日子越簡單越好，簡單生活是最愜意的生活。生活不必弄得那麼複雜，簡單就可以過活了。」

這番話，從周由美口中說出，特別令人感動。

繪畫不僅可以得到以畫會友的生活樂趣，而且可以改變一個人的人生觀。繪畫的確是可以提倡的休閒活動，除了可以培養第二專長外，還可以變化氣質，改變人生觀。尤其是銀髮族，生活有目標，不會無所是事。

五、親近自然

「妳已經深入繪畫的天地，得到樂趣，大概也養成習慣了吧！很多人喜歡在深夜，夜闌人靜的時候，沒有人干擾，可以安靜地寫書法，繪畫，但也會因為投入，忘了時間，變成熬夜。妳呢？也是晚上作畫嗎？」

「不，我晚上很早休息，我作畫的時間，都是清晨，一大早起來，精神好。我一直有早睡早起的習慣。」

「早睡早起比較合乎養生之道。」

虛心勁節

周由美寫

「可是，有一次，我繪一幅大的作品，連續畫了幾個小時，也造成胃痛。」

「除了繪畫以外，還有其他休閒活動嗎？或是其他運動嗎？」

「主要是爬山，台北附近的山都爬過了。陽明山每一條步道都走過了，最近也常到坪林去。」

「現在到了我們這個年齡，身體最重要，要養成運動的習慣。」

「我喜歡到山裡去，除了空氣好，健行運動養生之外，我覺得愛繪畫的人，都應該時常親近大自然，跟大自然學習。學國畫的人，都要時常看山看水，才能創作出好作品。」

在畫家周由美的身上，我們看到習畫人的特質，親近自然，返璞歸真，體驗到簡單的生活哲學，因為簡單，也得到更大的空間。簡單可以得到更多的快樂，這時候才發現，原來生活可以這麼簡單，這麼輕鬆，這麼自在。這些想法，也表現在畫作上，形成她的風格，作品也不是一定要弄得很複雜，才會吸引人。越是簡單的作品，呈現出來的吸引力更大。想創作簡單的作品，必須有更高的功力。

她在繪畫上，有心得，藝術已融入生活，她已進入藝術的心靈境地。

第八章　攝影大師謝春德

一、生命中的任性

在「食方」見到了攝影大師謝春德，他留著長髮，蓄著長鬍子，帶著似醒未醒朦朧的眼神，似乎是對這個世界仍然有許多不解，許多問號，急待探討似的。他臉上沒有多餘的笑容，時時刻刻都在沉思之中。在一般人的心目中，謝春德就是攝影大師，而他呢？

「攝影並不是我的第一志願，也許是生命中的一個意外。」

「那麼，您最想做的是什麼呢？」

「我小時候立志當畫家，從幼稚園開始就表現得很傑出，小學時也是很愛繪畫，但是，父母不同意我走繪畫這條路。」

「有沒有參加過美術比賽？」

「我參加中部美術比賽，得到優等。除了想當畫家之外，我也想當導演，拍電影。」

「三十八年次的謝春德如是說。

出身於台中農家的謝春德，從小就以繪畫美術天分，在同儕中脫穎而出。

「想當畫家的念頭並沒有消失，高工讀一年，因不耐制式的教育，我不讀了，休學了，我開始打工，在鐵工廠當黑手，在廣告社當學徒，在郵局幫忙看管腳踏車。」謝春德生命中的任性開始出現了，接著他又說：「存了一點錢，分期付款買了照相機，拍路人，回來畫素描。」

「這個時候，您開始接觸照相機了。」

「十七歲時我開始畫油畫，而且想跟席德進學繪畫，也開始想學拍電影。於是我用掉了家裡變賣田產的五十萬，買了萊卡相機，還有電影攝影機，隻身北上。」

「當時只不過是個高中的中輟生而已，竟然這麼大手筆。」

「這也是我生命中的又一次任性。從小父母對我十分寵愛，放任小時候哭鬧，所要的東西，一定可以得到。六歲就學做買賣，自作主張去批糖葫蘆來賣，父母也是依我的。」

二、玩自己的遊戲

「那時，您花家裡那麼多錢，心理上不會有壓力嗎？」

「那時我白天四處拍照、寫生、看展覽。我是好奇又興奮，不像同學都在學校讀書，而我既沒有工作，又拿家裡那麼多的錢，當然會背負著同儕難以體會的沉重壓力，我也是急於尋找一條出路，於是，我第一次毛遂自薦，獲得在精工堂畫廊開個展的機會。」

「那一次展覽的主題是什麼？」

「我第一次個展是十九歲那年，攝影個展以『生』為主題，以超現實，大膽的風格一炮而紅，以後每隔二、三年就辦一次攝影展，主題有：『古典的臆想』、『吾土吾民』、『窗與餃子』、『時代的臉』、『家園』、『無境漂流』。」

「您在十九歲，這麼年輕就在攝影圈闖出一片天。」

「家人對攝影並沒有概念，以為只是跑越戰的新聞記者。」

「既然已經和文藝界、攝影界連上線，也可以好好來發展攝影事業。」

「的確，我在攝影界，已經有了一片天，我創辦過一本『現代攝影雜誌』，受邀為幾家知名雜誌擔任封面攝影工作。」

「當時，您的攝影作品，有什麼特色？」

「有一種魔幻構圖，和絢麗光影，表現出一種狂野的熱情，和迷離的詩意。」

謝春德已經在攝影界闖出了一片天，「謝春德」三個字是個響叮噹的名號，在八〇年代，台灣時尚界，已經是大家崇拜的對象，許多人捧著鈔票排隊等大師點頭拍照。

但是，他並沒有用經營事業的態度，來做他的攝影工作，他，除了拍照，辦雜誌外，他開過賣五金的貿易公司，搞社會運動，寫詩、小說、電影劇本，拍電視廣告，MTV，做舞台設計，室內設計，電影藝術指導等。

他，似乎是不斷地在玩自己的遊戲。

「從小父母擔心我無法養活自己，我也在不知不覺中帶著這樣的恐懼，去試探自己不一樣的工作能力，等我確定我會做，我有能力，有退路，不會餓死，我就安心地把工作放下，回到創作的園地繼續創作，我的創作，就是我的生活方式。」謝春德帶著沉重眼皮說。

三、尋找生命的出口

「原來您是很認真在處理一個對未來生活不確定的恐懼。」

「其實，我最大的成就，並不是藝術創作，而是解決了人生的問題，從生命找到了出口，早年，我是個相當自閉的人，喜歡把自己困在一個孤獨的空間，無法建立良好的人際交流通道。現在透過攝影，可以與人交流，可以和外界有了良好的互動。」

「攝影改變了您的個性。」

「我原本是一個在人際上既敏感又害羞，又有點退怯的人。」

「許多大師級的藝術家，在青少年時代，好像都有這種現象，自閉在自己的內心世界。」

「可能是傳統教育，訓練成壓抑、藐視自己情感的人，無法當下表達自己的心情感受。」

「過度的壓抑，卻變成了任性。」

「任性是為了衝破理智與世俗的阻礙，幫助自己活出那個原味，最原始的完整的自己。」

「還好在藝術的園地，找到宣洩的出口。」

「我從十八歲離家以來，一直在遷徙，漂流，因為要適應新的環境，被逼著不斷地改變。這大概就是人生吧！」

四、攝影是一種創作方式

「您最早是想用繪畫來描繪世界，傳達自己的內心世界，而現在活躍在攝影天地，這樣能滿足您的理念嗎？」

「攝影透過相機的觀景窗來表達看世界的方式，也是藉著影像處理，來為自己的內心世界作畫。」

「我見青山多美麗，青山見我亦如是，這是一種對看關係。我們在看世界的時候，同時在描繪內心世界。」

「攝影除了要捕捉真實，真正的重點，是在呈現攝影者的觀點，和想表達的意念。」

既然把攝影當成創作方式，對工具的選擇也是不斷更新。謝春德天生就喜歡接觸機器，一堆媒體影像處理的器材，彷彿就是他不能抗拒的玩具，大量的器材，早已淘空他辛苦賺來的財富。

謝春德繼續說：「光學和化學是最不穩定，我拍下來的作品，經過沖洗，會走樣，所以，我的工作，就是我要能完全掌握，現在是數位時代，與電腦結合後，就方便多了，我們已經可以克服不穩定的元素，數位的技術，可以讓我們掌握，得到我們所要的

顏色、光線。透過影像處理，可以克服攝影當時條件的限制，但是為了要正確掌握我要表現的，我必須全程控制，我必須有足夠的設備，印表機、油墨、紙張、等都透過實驗後，才能確保品質。」

在台灣的攝影界，採用數位工具的，謝春德算是走在最前面。

五、鏡頭下的人生

「您從十幾歲就開始拍路人，似乎是很早就會觀察人生，在攝影這個領域內，有沒有比較深刻的體會？」

「二十歲那年，到金門當兵，我被分到照相組工作，拍攝的主題，是各式各樣的死亡。」

「這是很特殊的題材，也是難得的經驗。」

「第一次拍特寫屍體後，很不舒服，嘔吐不已。」

「有沒有深刻的印象？」

「有兩次紀錄槍斃的經歷。」

「第一次是什麼情況？」

「槍斃的對象是殺長官的小兵，那一天，我和死囚對坐在囚車上，聽到死囚很平

靜，很平淡地交代，要還誰幾塊錢，還誰什麼書，相當從容，大概他知道殺人償命，理所當然，他認罪了，早已了斷生死了。看到那個情況，我才了解書上講的，蘇格拉底臨終時吩咐要償還鄰居一隻雞的故事，我才相信那是有可能的。」

「第二次是什麼情況？」

「第二次槍斃的對象，是黑社會的老大，他面色如土，四肢無力，癱軟了，連站都站不起來，在走到刑場前，還巴望著是否有人能攀關係，走後門，能救他一命，他怕死，他想活的念頭，使他怕死，四肢癱軟無力。」

在鏡頭下，可以捕捉到很多人生百態，而面對死亡，是人生一大課題。

六、藝術的感動與心靈的提昇

在他的鏡頭下，除了死亡，還有達賴喇嘛無言的微笑，有山嶽豔陽下兀自孤獨的枯木，有沿著寺院牆外小徑在曠野漸行漸遠的旅人，有繫著紅線，宛若一張符咒的赤裸男嬰，還有一群女人，像恆春路邊的烤小鳥般，直條條地倒撲在荒郊野外的竹竿上。

他用電腦技術處理照片，宣洩自己想說的話，從不管別人喜歡不喜歡，接不接受。他有一種我行我素，不計代價的氣質，無視於周遭的環境，他玩自己的遊戲，從不屈從別人的規則。他想拍電影的夢，依然存在，他已經有了七本電影腳本。

他貫注於工作的精神，好像把全世界都拋棄於腦後，他有時會用一種自我陶醉，囈語般的詞彙來說明他的理念。

他說台灣是一個太隨便的地方，人際界線相當模糊、混亂，他經營「食方」的目的，就是想讓人們在都會中，能夠擁有想解放的感覺，跳脫空間的束縛，他結合多種感官藝術，表現另一種藝術文化，設法讓人們得到更多的藝術感動，同時達到心靈提昇的目的。

第九章　傳承茶道藝術的潘燕九

一、茶道藝術

經常在各種茶會的場合，看到他，一襲白袍，灰白的長髮，紮著小馬尾巴，叼著煙斗，現在已經八十幾歲的老茶人，潘燕九在茶藝界，素有「茶仙」之雅號，他自號「九絕老人」，算是個全方位的藝術家，詩書畫印樣樣精通。

「聽說您曾經榮獲薪傳獎。」

「在民國八十六年，榮獲茶道綜合藝術的薪傳獎。」

「茶道藝術也能得到薪傳獎，對茶藝界是很大的鼓舞。」

「我是對中國歷代的茶道，都有深入的研究，將古代的茶道藝術傳承下來，否則也有可能失傳的。」

「茶道也算是藝術嗎？」

「茶道是綜合藝術，是與藝術結合的應用藝術，我們可以看到茶席的佈置，完全是與藝術結合的綜合表現，讓茶道之美呈現出來。茶席的主體，茶具本身是器物之美，結合書法，繪畫，花道，香道與音樂。很多茶人只懂茶，不會藝術，必須假手他人，而我的茶席，可以自己全部包辦，不必假手他人。」

「您真是全才呀！」

「我也曾經得到，美國休士頓藝術奧運世界主要藝術文化金牌獎。」

二、刀風墨雨茶煙之室

「茶道在您的手上，已經發揮到淋漓盡致了。」

「我是以茶為軸心，結合各種藝術，所有的藝術創作，離不開茶。」

「您是個全方位的藝術家，是科班出身的嗎？」

「不，年輕的時候，我是個運動選手，我是足球健將，是柔道的選手。」民國十三

年出生於蘇州的潘燕九如是說。

「您是很有藝術天分，是自己摸索，還是有拜師學藝？」

「主要是家學淵源，我出身蘇州書香門第，自古就有江南多才子之稱，我從小耳濡目染，接觸到的就是藝術的東西，從小就有興趣，有基礎。跟自己的出身背景有關，從小受到影響。」

「既然沒有拜師，您是如何摸索出來的？」

「來到台灣後，我是在美軍顧問團上班，工作輕鬆，而且早就是週休二日，空閒時間，我都是到故宮博物院與歷史博物館參觀研究，不論是書畫，文物，我都是仔細觀察研究，我的文物搜藏也是很有成就。」

「茶道也是從小就會嗎？」

「我十歲就懂茶，二十一歲就得到仙茶道的傳承，喝了一輩子的茶，對茶葉自然產生一種相依相隨的情感，我很早就退休了，就在家中佈置了茶室，命名為『刀風墨雨茶煙之室』，這八個字涵蓋了我工作室的主要功能，就是金石、書法、繪畫、插花、焚香、品茗。全部是以茶為軸心，串穿在一起。」

三、詩書畫印舊因緣

「您一定是寫古詩吧！新詩可以接受嗎？」

「我也會寫新詩，明人有一絕句「煙鎖池塘柳」，無人能對上，只因其中含有「火金水土木」五行，後來被我對上了：

煙鎖池塘柳

茶釜烹鋆泉

我又寫下了：

金木水火土苦吟三十年

明人一絕句煙鎖池塘柳

我又用白話詩寫下這段情：

我對妳

我是茶

你是煙

十年前

有一個捺特（夜Night）

我踩著方步

在我腦海裡

您是無法

把我對妳的愛付給（忘記Forget）

（中間略）

我是茶

你是煙

奇妙的因緣呀，

金木水火土

世上只有我

那刻骨銘心的愛

方能突破了

十個甲子的五行陣

今天我倆

終於結成連理

我要歡呼

我要高歌

完成新詩後，又得一絕句：

百步煙斗段數莖

今朝茶餘破唐韻

洋人更用喫脫法

新詩詩句句句新

「您說您的詩有何特色？」

「我的詩作是溶入生活，幾乎是以詩寫日記，很多人寫詩，太呆板，正派，不合實

際，我們不能讓中國文化與生活脫節。」

「您的書法也是與茶有關嗎？」

「當然，民國八十六年參加土城桐花茶會，寫成一長卷軸，並刻上石印，榮獲全國文藝季總冠軍。我也留下一詩：

文章千古事

歌舞一時興

茶道冠群藝

殊榮今日際

（寫記全文）

現將潘燕九先生刻於石上的一篇『土城桐花茶會記』刊在下面，讓我們也『參與』一下其盛況吧。」

題云：歲在丁丑四月下澣，時值春雨初足，漱石奔壑，是天籟在耳，泉鳴無弦之琴。山嵐飄渺，竹影扶疏，直美景當前，圖開不墨之畫。如雪桐花，花氣透

胸……若乳佳茗，茗香撲鼻。善息寺中，墨客揮毫點紙成文，梨皮石上，僑胞試芽十里飄香。媽祖田邊，騷人唱和，百家齊鳴，寺前廣場無我茶會，千壺斗豔，老夫壓軸，茶道示範，武夷仙法萬眾開眼。龍泉溪畔，人群不絕，土城春曉，綺麗若斯，人間天上，眼前便是。且看凡吾茶族，無分中外，各各邀親朋、攜老幼，提壺相呼，盍興乎來哉。

按：龍泉溪系愛國詩人李龍泉隱居處，原名龍潭溪，中游有建于清代之善息寺，下游有媽祖廟，為明清時漳州先民建，供廟用公田即媽祖田。此文以時令引入聲色佳景，轉而切入主題，又以點、十、百、千、萬量詞循序漸近至愛茶族群體投入，這種文風也別開生面，體現茶人茶會之自然質樸心態，甚可咀嚼。

「您的書法也與金石結合了」

「這是以茶香入石。書法是表演中國藝術的工具，可是現在卻變成比賽的工具，失去生活的特性，寫得很工整，沒有特色，沒有個性。一幅書法，沒有標點，怎麼斷句呢？字要分五色，分色定標點。」

「您的繪畫也是與生活有關了。」

「當然要與生活有關，否則沒有靈魂，沒有生命。我描繪茶農做茶……『客官不知茶

農苦，這是夏茶不值錢。』」

「這是我用水墨描繪『坪林春色』：『靈芽青翠留詩客，清香包種何須誇，三月坪林景緻好，一坡相思一坡茶。』」

四、花酒茶石不了情

「茶席必須配合插花，您的花道是屬於那一流派？」

「我是中國文人花道，我插的花，適合茶館，書房，小品花道，而且我採用的是絹花，合乎『三保』系列，絹花可以長期保存，不會製造垃圾，合乎環保，而且花器可以保值，因為我主張用好的，高級的花器。」

「您的花道有什麼原則可遵循嗎？」

「插花必須把握主客原則，有主人有僕人，松樹要以菊花配，竹子要以金萱配，梅花獨之。插花也要配合時令，每一盆花有一首詩。」

「您是仙茶道的掌門人，您也喝酒嗎？」

「酒喝一點是養生，多喝是傷身。有時喝一點酒，對藝術創作有幫助。」

冷吞熱啜無茶不樂

有酒先醉東倒西歪

「聽說您也自創茶酒」

「茶酒比威士忌、白蘭地還好喝，用東方美人一兩，四兩細冰糖，放近四分之三瓶的高粱酒，冰糖溶化了，酒紅了，就可以喝了。」

「您也愛玩雅石」

「以石養性，怡情延年，石頭可以當藝術品來欣賞。中國第一個玩雅石的人是周文王，最會玩石的是宋徽宗，當代第一名是林岳宗。」

「您也認識林岳宗，算是玩石的前輩了。」

「我是因喝茶而認識林岳宗，他也是書法大師，他師法於于右任。我和林岳宗，常到三民五寮溪一代撿黑石，到龍泉溪撿梨皮石，也常到基隆的四角亭撿黃臘石。」

五、煙霞泉石任懶散

得到薪傳獎的潘燕九，真是實至名歸，書畫插花，篆刻樣樣精通。他刻茶印，做茶詩，插茶花，畫茶畫，捏茶壺。他整個藝術生活，處處與茶有關。

在古文物的蒐藏中，天目碗是他所愛的，從唐、宋、明、清、到現代國內外、日

091　第九章　傳承茶道藝術的潘燕九

本、韓國、精緻的茶碗，無不在他的收藏範圍之內。

他身懷絕技，在茶文化的推廣上，不遺餘力，足跡遍及大陸、日本、韓國、歐美，除了作品個展外，也現場揮毫，贈送來賓。

他淡泊的個性，優遊於仙茶道，處處顯露老者的思想光輝，他形容自己現在的生活，正是：

詩書畫印帶茶香

煙霞泉石任懶散

雖然已經八十幾歲，仍然身輕如燕，他說這是他養生茶道帶來的好處，而且他獲得茅山道士傳授的吐納練氣功夫，使他百病不生。衷心盼望他雅俗共賞的藝術創作，能持續發揚光大。

第十章　愛玩美求完美的林惠蘭

一、藝術就是在玩美

藝術貴創作，題材，技巧不斷創新，運用的材料，表現的媒材，也是出奇制勝。除了平面藝術，立體藝術，還有靜態動態藝術，聲光化電等都運用上來了。爆破是一種藝術。藝術作品的呈現，有時是短暫的，剎那的感動，必須靠另一種技術，如攝影錄影等，才能保存下來。所以我覺得藝術就是在玩美，透過不同的方法，把美感玩

出來。

我認識的林惠蘭老師，就是很會玩美的人。

會玩美的人，知道什麼是美，雖然很主觀，但是能玩出品味，讓人接受，讚歎，那就是本事，就是藝術家了。

所謂藝術家，就是很會玩美的人。

二、自然藝術的運用

林惠蘭老師有獨到的審美眼光，所以能從大自然取材，大自然中有很多天然的藝術，像石頭、木頭、植物等，可運用的資材很多。

她玩了十幾年的葫蘆，她一定要親自挑選美的造型，造型是天然的美，再加上她的葫雕創作，很自然就形成一件吸引人

的作品。

她也玩過觀賞南瓜，造型特殊，顏色鮮豔，加上她獨具巧心的配置，很容易創作出一件受歡迎的作品。

影響最深遠的種子盆栽，就是她首創，公開推廣，也是天然藝術的發揮。

三、常民藝術

藝術常讓人覺得高不可攀，是存在美術館藝術殿堂的貴族化東西。其實會玩美的人，就能夠將藝術平民化，生活化。所謂藝術生活化，生活藝術化，將藝術與生活緊密的結合，才能將藝術普及，提升生活的品質。二十年來，林惠蘭老師致力的，就是居家的生活藝術。

現在她努力推廣的種子盆栽，就是生活藝術的一種。

「植栽的美所能引發的心靈感動，是沒有國界，沒有限制的，一株小小的盆栽，不僅可以帶給我們賞心悅目的快樂，更能看見生命的韌性。」她說。

四、種子的啓示

「在夜闌人靜的時候，我一個人在工作室，忽然聽到種子迸裂，跳動的聲音，當

時是很震憾的，植物是會動的，會發出聲音的。只要我們靜下心來，植物是會與我們對話，我們會了解他的需要。我經常跟植物說話，讚美它，疏忽時，跟他道歉，當我們用愛心，耐心，細心，歡喜心來灌漑植物，滋養植物時，植物也會以生意盎然來回報我們。」林惠蘭如是說。

「妳在種子的世界，耕耘了二十年，得到什麼啟示？」

「學會了放下，該來的就會來，該走就走，沒有多餘的煩惱，沒有不必要的抱怨。不論我們以何種方式對待植物，植物沒有任何一句怨言。植物的美，都是在當下，分分秒秒認真地活著。」

五、心靈的導師

「妳發展出來的種子盆栽藝術，是有生命的，會成長的，有活力的，更會感動人。」

「就是有生命，所以跟我們的心靈是可以溝通的。我常細心傾聽植物的聲音。植物雖然不言不語，但會用最直接，毫不掩飾的方式讓我們明白。它們用它們的方式跟我們溝通，渴了，餓了，太熱了，太久沒整理了，透過成長的速度，枝葉的繁茂，姿態，把它們的需求傳遞給我們。」

「長久的相處就能體會。」

「我常說植物是心靈的導師，它用無言的方式，傳達對生命最認真的態度，讓我們學習到心平氣和，隨緣，隨心的人生態度。我的堅強並不是與生俱來的，而是從植物身上學來的。植物是生命最好的老師，當我們用愛心，耐心，歡愉心，來灌溉植物時，它就以生意盎然來回報我們。我們以平靜的心，面對生命的課程，植物成了我們最好的導師。」

六、玩美完美

林惠蘭老師的玩美，帶動了不少產業，美有無比的感動能量，但是要會玩，才能玩出品味，帶領風潮。

種植觀賞南瓜的青年農夫，光有理念，卻無法行銷，遇到了林老師，馬上絕處逢生。陶藝家石雕家的作品，常束之高閣，無法走進家庭，遇上了林老師，馬上找到舞台。

她就是一個會玩美，且能帶動產業的人。

第十一章 藝術教育工作者呂政宇

一、生涯難以規劃

認識多年的呂政宇老師，到現在才發現他有那麼多才藝。過去，我只知道他精於篆刻，沒想到他幾乎是個全方位的藝術工作者，在藝術這個領域內，幾乎是樣樣精通。

「您精通這麼多才藝，絕不是一夕可成的，一定是長期努力追求而來的，從小就立志當藝術家嗎？」

「都是一路隨性玩出來的，我父親是學校中的體育及音樂老師，亦是教務主任退休，他希望我能當醫師，可是我現在是學校中的美術老師。」

「人生中，常有很多意外，不是事前可以規劃清楚的。」

「我們常說生涯規劃，其實，人生當中有許多偶然，許多意外，很多轉折，不是你要什麼，就可以得到什麼。雖然如此，但是，我們可以規劃，我不要什麼，比方說，我

不希望成為政治人物，我可以選擇放棄我不要的東西，雖然不一定要得到，但是可以放棄。」

「您覺得有哪些因素影響了您？」

「我覺得澎湖的環境給我機會。澎湖是個落後的地區，它讓我有許多表現的機會，也許是澎湖的競爭力比較低，讓我輕易的樣樣得第一，幾乎是全方位，什麼都行，當班長，得第一，我在中小學也是學業第一，參加比賽都會得獎，小學時，水彩比賽得第一名，國中時，全省美展得第三名，高中時，全縣美術比賽得第二名。在運動方面，田賽徑賽破學校紀錄。鉛球、四百公尺破紀錄。」

「您這個觀點很有趣，家長們喜歡把孩子往競爭力大的地方送，讓孩子參與競爭，同時也得到挫折，得不到表現的機會，您這個觀點值得深思。」

「澎湖的文風很盛，當地有很多藝術家。石雕家特別多，因為澎湖石頭多。特別是趙二呆先生定居澎湖，成立趙二呆藝術館之後，對澎湖地區的藝術氣氛，起了帶頭的

作用。」

「趙二呆對您有影響嗎?」

「當然是有的,我曾經拜訪過趙二呆,他對保守的澎湖有所激勵,開創了澎湖的藝術風潮,讓澎湖玩藝術的人,能大膽的走出去,敢做敢秀,放開自己,藝術就是要有創意,不拘泥於常規,勇於嘗試。」

「小時候常常參加比賽,常得獎,長大後有參賽嗎?」

「我參加台北市的教師書法比賽得到第一名。」

呂政宇是高雄醫學院心理系畢業,努力進修,又是改制後的台灣藝術大學書畫藝術系第一屆畢業,台灣師範大學藝術研究所畢業。

二、篆刻藝術

「我走進篆刻這個領域,也是一種偶然。」呂政宇說。

「很多書法家,都會篆刻,相關性不是很高嗎?」

「到過澎湖的人,都有個印象,賣石頭,石材,刻印

章的人特別多，好像澎湖的人都會刻印章。我大學時有位同學知道我是澎湖人，竟然拿了一顆石頭要我刻印章。我只好硬著頭皮，刻了生平第一顆印章，沒想到頗受好評，從此一頭栽進篆刻的領域。高雄醫學院的篆刻社，就是我創立的。」他已經出版了「呂政宇印集」。

「篆刻是實用而已，它算是什麼樣的一種藝術？」

「篆刻是一種綜合藝術，印材的質地、紋路、色彩，均值得欣賞，是玩石之美。印鈕的雕刻，有人物、動物、瓜果、展現雕刻之美；印體的雕龍雕鳳、風景人物，為繪畫之美；印面則呈現書法之美，所以，我說它是綜合藝術。」

「您認為您的篆刻有哪些特色？」

「我是從臨摹秦漢印入行，對於明清以後諸大家，均有涉獵，特別喜歡趙之謙，吳昌碩，黃牧甫等人的印風，尤其私淑吳昌碩。吳昌碩為清末民初大家，詩書畫印四妙自成一格，而且他認為篆刻為四藝之首，它從殘破的古缶中得到啟示，使質樸之美融合金

石之器，渾然天成，造就了不可一世的『印聖』地位。」

「您受到吳昌碩的影響很大？」

「是的，我受到他的印風影響很大，我的篆刻的特色，就是追求石鼓之美與殘破之美型。」

三、全方位的藝術創作

「您從小一路走來，與美術脫不了關係？」

「興趣培養出來，又有了成感，就不容易放棄。藝術是人人感興趣的，只是有人選擇把它拿來當工作。」

「您也算是吧！」

「我是藝術教育工作者，所以在藝術這個領域內，要做全方位的學習與創作，才能滿足教學的需要。」

A/P　　嗨　　2011

「您覺得漫畫有沒有藝術價值？」

「日本的漫畫家村上隆，能夠把漫畫打進美國，成為主流，就是一股力量，成為風潮。漫畫在繪畫上有一定的價值，我研究日本漫畫，他們走美形路線，看似活潑，其實很嚴謹，把結構解剖得很清楚，確實掌握比例關係，他們運用科學的探討，掌握了平均數。這種技巧對教學是有幫助的。」

「素描的基礎，不是都如此嗎？」

「像水彩、水墨、繪畫、書法，從小就有了基礎。」

「藝術的領域，範圍很廣。比方說雕塑，我沒有興趣做雕塑的專業工作，但是我也能做到他們的八分成就。我小時候並不喜歡漫畫，過去一直很排斥，但是現代的年輕人很喜歡，很多人浸淫在裡面。現在我為了教學所需，雖然排斥，但是要逼自己成為全方位，我也去研究漫畫，自己的偏見不見得正確。」

「素描的學問博大精深，那的確是素描的一部份，但教國中要考慮學生的接受度，太深無異揠苗助長。我隨時都在調整與拿捏內容與教法。過去的教法，都是要自己去心領神會，這種科技的方法，往往不被接受，教起來會很累，學的人感覺無趣，因此不重視。」

四、藝術創作帶來什麼

「您已經精通藝術的各個面相，在創作的過程中得到什麼？或者說為什麼要畫畫，動機何在？」

「這就是藝術的起源，我覺得動機都是在滿足自我的基本需求。小時候，繪畫得到了讚賞，令我很快

樂，比賽得獎很高興，這是動力。我畫了父親的肖像送給父親，他很高興，我也得到快樂。」

「一路走來，您覺得藝術帶給您什麼？」

「藝術肯定了我在世上的價值，帶給別人快樂，影響別人，我體會到自己快樂，是因為別人快樂。」

「不斷地創作下去，需要有很大的動力。」

「想要博得別人的歡心，可能是創作的動力，得到快樂的方法有很多，不一定要創作。純粹的創作是很悶的，我也常常反思，為什麼要畫，畫了一屋子的東西幹什麼，何以需要創作下去，其實潛在的欲望是要滿足人類基本的需求，不外乎是名利。創作了一屋子，如果沒有人要，如果無法賺錢，創作是無法繼續下去，會中斷的，另一方面是想要成名，對藝術家而言，成名似乎是很重要的事。」

「難道沒有滿足精神層面，比較昇華的一面嗎？」

「馬斯洛需求，層級最高層為自我實現，名利還在比較下層，本能慾望則是最基本層，昇華與自我實現比較類似，嬰幼兒毫無名利心的塗鴉就是。畢卡索自云一輩子在學嬰兒塗鴉，但他真有做到完全無名利無目的之心的昇華與自我實現？試問等而下之的藝術家眾生們從事藝術又是如何個昇華法呢？有些人喜歡講得冠冕堂皇，很清高，其實

都是在滿足深層的本能欲望，求名求利，與人交流，也是想得到認可。如果無法得到滿足，勢必無法持久。有些自以為搞藝術的人，玩得那麼認真，處處迎合評審的觀點，做得到，可以滿足，做不到就很痛苦。」呂政宇從心理學的觀點談論這個問題。

「如何能創作出好作品？」

「走進痛苦，在衝突中，會是什麼結果，不得而知，或許會碰撞出好作品，有時想太多，反而創作不出來。」

「雖然人人皆會買東西，人人喜歡藝術，但不是人人皆能創作」

「天分很重要，藝術這個東西很奇怪，不是用功就會有好作品，有時是神來之筆，最強的藝術家，並不是最用功，常常熬夜通宵的。成名也是要靠機緣，天分和機緣，可以決定是否有好作品出現。」呂政宇接著說：「要創作不斷，必須和生活結合，和工作結合，像書法就是我生活附加的結果，我的日記全是用書法寫的。」

呂政宇是喜歡反省思考的人，他全方位的藝術創作，是個嘗試，最終還是會找到他的最愛。

第十二章 用水泥作畫的楊敏郎

一、筆架山下一隱士

在石碇山區，筆架山下，住著一位藝術工作者楊敏郎先生，他才華洋溢，吟詩作曲，樣樣皆通，因而帶動了石碇地方的人文氣息。

楊敏郎是台灣彰化溪湖人，小學二年級的時候，就獲得學生美展的優選獎，從小就展露藝術的天分，雖然他天資聰穎，但因當時農家生活較為貧困，雖然考取初中，但無法負擔學費，只好輟學在家，協助農事，做做小生意，始終無法忘掉他的興趣，隨時都在塗鴉。

當兵的時候，遇到了王光炬班長，看到他喜歡畫圖，鼓勵他去學畫人像，將來或許可以當謀生的技能，於是他利用假日到台南街上，觀看人家畫人像，買了畫具，自習三年，退伍後就到台北，用碳精和油畫顏料，開始為了謀生為人畫人像。

楊敏郎資賦優異，父親不忍他失學，曾經送他到鹿港讀了三年的私塾，他的國學，就在那時奠立了基礎，所以現在能吟詩作對。從小他也很喜歡唱歌，也會玩各類樂器，均能無師自通，當兵前後，也曾背著吉他，玩票似的過著走唱生涯。

二十六歲到台北畫人像，而二十八歲玩泥塑，似乎都離不開藝術的範圍，他常用自創的方法，與別人不一樣的玩法，因此他的作品與眾不同。

小孩長大成人，在他五十一歲那年，就搬到石碇山上，過著行者般的隱居生活。

他有一首詩，這樣寫著：

六歲好塗鴉

六旬習學書

年輕筆是鋤

年老當山夫

二、畫人像門庭若市

「您離開家鄉，自己創業，還順利吧！」

「能夠以自己的興趣，當作謀生的工具，應該算是很幸運的，我做得很有趣，也很順利，可能是配合時代的需要吧！」

「當時來畫人像的客戶，都是什麼對象？」

「現在攝影很方便，年輕人不可能需要畫像，客戶都是拿長輩的照片來畫像。」

「生意還好吧！」

「生意很好，最高峰的時期，就是開放大陸探親那幾年，兩岸長期相隔，有些親友已不在人世了，他們可能只帶照片回來，那幾年，他們都拿著泛黃的照片，來要求畫像，門庭若市，客人必須排隊登記。」

「一個人畫得來嗎？」

「那時，必須有助手，太太也參與畫像的工作，畫九宮格，或是應用比例尺，都是很好的方法。」

「總共畫了多少人像？」

「總數在六千張以上，我畫人像，畫了三十年。」

三、畫中畫

「在繪畫上，都是無師自通嗎？」

「畫人像、雕塑方面，是無師自通，水墨方面，曾經拜過三位老師，跟倪汝霖老師習花鳥，與鄭正霞老師習人物。」

「在繪畫方面，有特殊的創意嗎？」

「我的繪畫作品，幾乎都是畫中畫。」

「什麼是畫中畫？」

「簡單地說，一幅畫，表面上看起來是畫一個東西，比方說是一棵樹，其中又隱含著另一件東西，可能是一隻貓，或許是一個人。也就是應用虛實的原理，實際上畫一個東西，虛的部份，不著墨的部份，也呈現一個東西，換句話說，虛就是實，實就是虛。」楊敏郎如是說。

果然，牆上的畫，每一幅都是畫中畫。表面上，是畫一棵梅樹，畫題卻叫老和尚，原來畫中實的部份，就是畫一棵梅樹，

虛的部份，空白的部份，仔細一看，果然是老和尚。題字也很有趣：「種梅、養梅、詠梅、品梅、梅酸。拜佛、念佛、畫佛、佛成。」

題為「尋佛」的這幅畫，畫中實的部份是畫二人，虛的地方形成一佛。

題為「偷窺」的這幅畫，畫的是窗外有一隻老鼠，一隻貓，老鼠偷窺甕中的食物，貓在背後偷窺老鼠，而觀畫的人，在偷窺窗內。

一幅更特別的畫，是有著蔣介石肖像的硬幣，這個硬幣的內含畫的是蘇武牧羊，透過蘇武的人像和一群羊，形成蔣介石的人像，都是實，沒有虛，形成一幅特別的畫中畫。

有幾幅更特別的畫中畫，畫中的畫不容易看出，透過鏡子的反照，畫中的畫就清楚地呈現出來了。原來是拉開距離，才能清楚地呈現。

他的畫，幾乎都是畫中畫，頗具創意，頗具趣味性。

四、用水泥作畫

楊敏郎在畫壇成名的，並不是畫中畫，而是泥畫。

「您怎麼會想到用水泥去作畫呢？」

「有一次，偶然看到泥水匠塗牆壁，第一刀劃下去的時候，刀痕形成的感覺很美，

再次一遍又一遍的磨平就不美了。這個景象給我很大的靈感，一氣呵成的感覺很漂亮，於是，想到用水泥來作畫。」

「您覺得用水泥作畫，最特殊的地方在哪裡？」

「我想藝術是最重創意的，用水泥來作畫，是前無古人，是我所創，原創性是藝術的價值，而且材料很便宜，隨時隨地去玩，容易保存，現代化的建築，哪一樣不用到水泥，大樓、橋樑，都要水泥，而且堅硬無比，不容易毀壞。而且在創作的時候，要把握時間，三十分鐘內完成，不會拖泥帶水，三十分鐘內的狀況，彈性最佳，有一氣呵成的感覺。」

「現在您已經找到最佳的藝術材料，來表達理念。」

「過去的泥畫，是以浮雕來呈現，現在主要是立體的，我的泥畫是與雕塑結合，而且以人物為主，因為我有畫人像的基礎，容易把握住特徵。」

他的立體作品很多，現在還保存在泥畫屋，有達摩祖師、關公、山僧、採菊東籬下、野鶴、孔子撫琴、諸葛亮、依杖行、達摩渡江、怪和尚、坦蕩蕩、齊白石等等。

「流通在外面的有多少？」我問。

「不計其數，有的收藏家，喜歡我的作品，一個人收藏了二、三十件作品。我的每一件作品，都是獨一無二的，現在想起來，有點捨不得，以後不想賣作品了。」

五、英雄豪傑任我擺佈

已經辦過無數的個展，全省巡迴展，作品也榮獲各機關、各地收藏家的收藏，已算是名列前茅了。

「名利對您而言，大概不算什麼了，您繼續創作下去的樂趣是什麼？」

「今後創作的方向，以立體、大件、主題性、一系列的作品為主，主要是想回饋社會，導人向善。最近我創作的系列，就是在闡揚母愛，從慈母手中線，到各種動物呈現的母愛，透過我的作品表現出來。」

「樂趣在哪裡？」

「創作的樂趣，是筆墨無法形容的，有時創作到深夜兩、三點，還是時時掛念自己的作品，完成後自己欣賞，享受自己的作品，別人欣賞，產生共鳴，心心相映，溶成一

體，樂趣無窮。」

「喜歡表現歷史人物。」

「五千年文化的洗禮，三千里外的風流人物，呼之欲出，雖然是豪氣萬丈的英雄豪傑，也是任我擺佈。」

這些歷史人物，在楊敏郎的表現下，果然栩栩如生。

六、山居樂趣多

感覺上，楊敏郎是個不慕榮利的行者，隱居山中，帶動地方的人文氣息。石碇鄉的永定國小、和平國小的校歌，都是他作詞作曲。

有一次，山中濃霧，伸手不見五指，小鳥見他一頭白髮，誤以為是一樹梅花開，竟停留在他頭上，於是他寫下一首詩：

近身始見白頭翁

山鳥誤樹意欲停

知相無相一片同

捧霧洗臉攬微風

又有一次，清晨在香蕉葉上的霧水寫字，忽然聽到後面有一群人的聲音，回頭一看，原來是一群獼猴，於是寫下一詩：

平葉承露粒粒珠

欲示懷素蕉寫書

倏然背後喀喀聲

原是獼猴擾山夫

楊敏郎所受的正規教育，雖然只有小學畢業，但是漢學的基礎深厚，天資聰穎，好學不倦，在文藝方面的才華，少人能比，能曲能歌，能詩能文，不僅能畫，也能歌，年輕時參加電台歌唱比賽，曾經獲獎，年輕時也曾拿著吉他，過了幾年的走唱生涯，他的人生是多采多姿，他的努力是頗有成就的。

第十三章 傳承麗水畫派的陳正治

一、就是愛畫畫

青年畫家陳正治，雖然很多人不認識他，但是他的作品，已經受到許多行家的肯定和收藏。

「您這麼年輕，畫得這麼好，很不容易。」聽說在一次畫展中，可以賣掉二十幾幅畫，而且全是不認識的人買的，不是親友捧場，可見他的畫很受歡迎。

「我是下過苦工夫的，不是天上掉下來，我從十六歲開始習畫，三十年來沒有中斷過。」五十三年次的陳正治說。

「高中時代就開始喜歡畫了。」

「從小就愛畫畫，參加校內外比賽，都會得獎，國中時期也是，記得有一次，導師要我們全班每人做一張壁報，許多同學不會做，都會說阿治畫一張給我吧！反正我就

是愛畫畫，同學的要求，我是有求必應，結果，老師評選出來的作品，全是出自我的手筆。」

陳正治接著又說：「更有趣的是，當兵的時候，憲兵婦聯會，辦理眷屬書畫比賽，我們輔導長，找不到人參加，他知道我會畫圖，叫我畫一張，用姊姊的名義參加，結果得了特優！頒獎的時候，不敢去領獎，我們不擅於說謊，最後還是被識破。」

「從小就愛畫圖的人，如果有人指導，進步就很快。」

「我是農家子弟，環境並不好，我有六個兄弟，五個哥哥，都是小學畢業，我讀到高中畢業就很難得了。基隆中學畢業的陳正治，高中畢業後，無法繼續升學。」

「什麼時候，開始正式習畫？」

「學校的美術課，無法滿足我的需求，想拜師學畫，學費很貴農家子弟無

法負擔，而且父母認為畫畫沒什麼前途。我四哥已經在做裝潢工作，我跟他商量，請他幫我付學費，寒暑假我去幫他打工。在十六歲那一年，我拜陶晴山老師為師，跟他學畫四君子。」

二、水墨意境

「從一開始，我就是喜歡山水，從書本上看到的山水畫，讓我著迷，我是從一而終，一門深入，一路走來都是畫山水。我喜歡唐詩宋詞，與水墨意境可以聯結。」

「可能跟您的成長環境有關，」

「小時候在海邊長大，每天看海，海底世界很美，像個夢幻世界。」在石門鄉出生的陳正治說。

「成長的環境，對您的創作有幫助。」

「真正有幫助的是釣魚，釣魚的時候，可以看海，看海邊的景緻，釣魚培養我的專注力，釣不到魚的時候，靜下來思考，石頭如何表現，如何去捕捉海底的夢幻世界，總之，對海的感情很深厚。」

「您是跟哪位老師學山水畫？」

「在救國團學的，那裡的學費便宜。跟廖賜福老師學傳統山水，打下山水畫的基礎。後來遇到了瓶頸。廖老師是個了不起的老師，知道我的狀況，於是介紹我去跟他的老師——胡念祖老師學畫。從此，智慧大開，我的創作，有了新的局面，新的意象。」

「您們師徒都是跟胡念祖老師學畫，何以風格全然不同？」

「廖老師是跟早期的胡老師學畫。後來胡老師到美國住了十年，學習西方的美學概念，回來後，畫風煥然一新，全然不同，我是跟從美國回來以後的胡念祖老師學畫，畫風完全不同。」陳正治如是說。

三、妙趣渾然天成

「山水畫中，您最喜歡表現哪些景物？」

「雲水是我的最愛。在山水畫中，雲和瀑布，最難表現，而它的變化又是特別豐富。」

「難在哪裡？」

「白色只能用留白，表現變化多端很難。用墨最少，又要表現最多的變化，那

就是雲和水了。」

「古今畫家，都在畫瀑布，您畫的瀑布，與眾不同在哪裡？」

「傳統畫瀑布，把它當主題，表現動感，線條留白，當然造型很豐富，有寫生的趣味，用渲染的方式，來呈現意境，我表現的方式更多樣，不僅表現流動的感覺，同時要能表現出水花，從岩壁灑下時，被風吹起，像雲又像霧的意境，這種手法，不容易做到。瀑布的樣貌有很多種，有的從山谷飛下，有的從石間、石縫中、岩壁間流出，光是用線條去勾勒，顯得呆板，用傳統方法，畫不出水花的效果。」

「您運用了許多噴、灑、拓、潑的方法，讓水墨交融創造出渾然天成的境界，您是如何領悟出來的？」

「我認為所有的創作，都是師法自然，寫生只是師法自然的過程，並不是最高境界。畫是表達畫家的想法看法，透過畫，表達畫家內心想說的話。把自然的東西，融入自己的情感，創造出來的意境有親切感，讓看到的人有似曾相似的感覺，那就是成功了。」

四、創意無限

「藝術貴在創造，畫得跟別人一樣，不會有吸引力，您是如何突破的？」

「我是鼓勵學生，要畫出不一樣的東西，不要畫得跟老師一樣，我也是不可能畫出二張完全一樣的作品。」

「您是如何自我挑戰？」

「繪畫的媒材，可以突破，不一定畫在紙上，不同材料，畫出來的效果，可能不一樣。

很多人在做這方面的嘗試，比方說畫在木板上、陶器上、布上。紙張也有不同的紙，不一定畫圖紙才可以畫，牛皮紙、包裝紙、都可以試，我曾經用不織布來畫，效果很好。

也曾經用油畫布來畫國畫，可以擦掉，可以修改，具潑墨效果，立體感很好。」

「繪畫的原料，也可以多方去尋找了！」

「當然，不一定用墨，用水彩，礦物植物等染料皆可以應用，現在我喜歡用壓克力原料來畫山水，效果很好，層次多，具有粉質，透明度，又有覆蓋力，隱約中

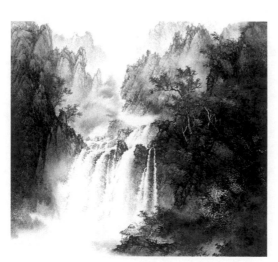

有遮掩的效果，也有堆積的效果。」

「在技法上，如何創新！」

「有一次在海邊釣魚，看到珊瑚礁很漂亮，一直思考著如何去表現，後來想用瓦楞紙，浸水後打成紙漿，黏在畫紙上，做出浮雕的效果，我很多作品，都是立體的，就是運用浮雕的原理，創造出不同的視覺效果。」

陳正治接著說：「要創造浮雕的效果，除了用紙漿外，還可以用方解石磨成網粉，或是用細沙也可以。」

「世間可用的材料很多，自己要用腦筋去想，才能創造出不同的效果。」

「我發現您的作品，很精緻，有很多地方，恐怕用人工的方法是做不出來的。」

「的確，大自然的美景，不是人為方法完全可以捕捉到的，那就是技法的運用

了。」

「您運用哪些方法，來彌補人為的極限？」

「最常用的是噴灑墨彩的方法，噴出來的效果，絕對是用筆畫不出來的。渲染的效果就要運用拓印法，或者是水拓法，才能產生自然，變化不一的效果，每次做出來的效果，絕對不一樣，根據畫面再去發展、構圖，設計出自己想要的景物。浮雕也算是技法的運用。」

「雲水難畫，雪景也很難，您畫得雪景感覺很工筆」

「用筆慢慢去畫，有再大的耐心，也是畫不出來的，我是用葉拓法和刀刻法，來創造反白的效果，如果不是運用這些特別的技法，光是用一隻畫筆，無論如何是

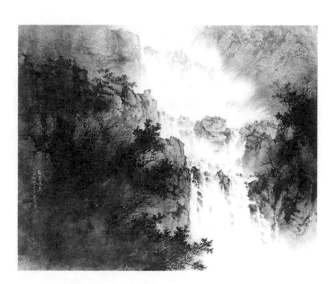

畫不出來的。」

五、麗水畫派的精神

「您的作品，已經自成一格，能否歸納出您作品的特色。」

「第一點就是，抽象與具象的結合，國畫中的山水，看起來很具體，其實有很多抽象的層面，這二種不同且對立的概念，結合起來，又很協調。這是第一個特色。其次是工筆與寫意的結合，傳統侷限在筆法，我們應用的方法較廣，整體給人的感覺是很精緻的。第三個特點是東西觀念的結合，東方是多點透視，西方是單點透視，重寫生及多媒材的應用。藝術創作，不能侷限在一點，必須打開視野，才有創新的可能。」

「您的師承，都是這種畫風嗎？」

「我是傳承麗水畫派的精神。」

「什麼是麗水畫派？」

「胡念祖老師和喻仲林、孫家勤三人，組成麗水精舍，後來剩胡老師一人。胡老師是傳承了渡台三大畫家的精髓。溥儒是北宗文人畫的大家，重線條，以詩入畫是其特色。黃君璧是學院派，重視寫生概念。張大千是南宗擅長潑墨山水。他們三人都是胡念祖的老師。所以麗水畫派就是融貫這三家的精髓，而形成的畫風。」

「胡老師的學生應該很多吧！」

「很多人打電話給我，轉述胡老師在學生面前常提到我，說我已經傳承了麗水畫派的精神。很多不認識我的人，聽了都想進一步跟我認識。」

「您就是胡老師的接班人了。」

六、繪畫可以減壓

陳正治並非科班出生，他在繪畫上的成就，遠遠超過美術系畢業的人。他說，他對藝術的追求，完全出自於興趣這股驅策的力量，才使他三十年不中斷。

在這段期間，他忙於事業，但，始終不忘藝術，除了繪畫外，他在音樂方面，也頗為喜歡，他會古箏、吉他、洞簫、笛子等等，甚至還跟日本人學過插花，只要是美的東西都有興趣，真是多才多藝。

「聽說您在事業上，是多角經營，頗有成就。」

「經濟基礎穩固以後，我毅然決然，放棄所有的事業，現在我要做個專業畫家。」

「您對繪畫的熱愛，始終沒有消退，繪畫有沒有改變您什麼？」

「繪畫讓我養成專注的習性，專注就是一種寧靜，面對事情，不會受到其他事物的干擾。精神的投入，對解決問題，很有幫助。我覺得繪畫是我紓解壓力的一種方式，繪畫的時候，可以把所有的煩惱拋諸腦後，不去想它。對問題，能養成正面思考的習慣。」

他已經找到了創作的樂趣。

有了持久不變的興趣，從一而終，不見異思遷，堅持走下去，總有成功的一天。

從他的身上，我們可以得到許多啟示，光有學歷是沒用的，必須要有實力，要有恆心，持續不斷的努力，就可以培養出沉厚的實力。

第十四章 能詩能書能畫的王灝

一、踏上藝文之路

我們在媒體常可以看到，王灝以在地的鄉土藝術工作者出現。他的作品頗具趣味，頗受大眾喜愛與接受。

「在藝文的領域，我最早接受的是現代詩。」王灝說。

「過去我一直認為您是現代詩人、作家，看到媒體的報導，才知道您會繪圖，是個畫家、書法家。」年輕時，我也喜歡現代詩，讀過他的作品，認識王灝已經四十年了。

「一九六二年我就讀埔里高中時，班上來了一位轉學生，因為他父親調來公賣局埔里配銷處當主任，所以他從城市轉過來。都市來的小孩跟我們鄉下人是不一樣的。感覺上他成熟多了，見多識廣，很會寫文章，會寫小說，會寫詩，每次有比賽，學校都派他參加，而且都得獎回來，受到學校很多禮遇，我們看在眼裡，內心十分羨慕。」

「除了心動以外，有沒有實際的行動，這位同學是否帶給您具體的影響？」

「他介紹我們看『野風』雜誌，他介紹我們讀白荻先生的名詩，『蛾之死』，受到他的影響，我也躍躍欲試。」

「還記得您的第一篇作品嗎？」

「我的第一首現代詩『藍色湖』在『世界畫刊』登出，當時相當高興，這是我的文學首航。」

「在現代詩的創作方面，您發展得很好，有了自己的一片天，可是在外界對您的認識，好像繪畫蓋過了文學，您是從什麼時候，開始畫畫的？」

「我也是高中就開始學畫的。在六〇年代的埔里，還是十分鄉下，競爭力不足，當時的大專聯考，錄取率低，全台灣只有十二所公私立大學，競爭相當劇烈，鄉下學校競爭力不足。當時有個取巧的想法，我們學科不好，往術科發展，可能比較有利。那時，我們有三位同學，努力學畫，準備考美術系，有二位同學，順利進入美術系，而我卻落

榜了，我是再補習一年，才進入大學的。」一九四六年，出生的王灝侃侃而談。

二、藝術的本質

「您算是多元的創作者，您是在何種情況下進行創作？」

「一首詩的創作，起源於情動於中的衝動，然後，發而為詩，一首詩於是產生。在創作的過程，往往是觸景而後生情，而後發言為詩，因此，無情則無詩。」

畢業於文化大學中文系的王灝，接著說：「四十年來，詩一直是我紀錄心情的工具，無論是人生中的悲歡離合，抑是心情的波動我都將之轉化作詩的形式來保存。歡喜時我會寫詩，悲愁的時候我寫詩，思念時也寫詩，牽手過世後，我也是用詩來表達我對牽手的思念，詩已經成為我另外一種生命的展現。」

「您也是應用多元的詩的形式來表達感情，用現代自由詩，台語詩，傳統詩，囡仔詩，四句聯等不同形式來表達。」

「我喜歡運用不同的型態，不拘於一格，不限於一方，這說明了我創作上的雜食性格，寫詩之樂，讓我充分感受到文學的能量。」

「現在您好像偏向於用繪畫作為表現的工具。」

「我認為一切藝術的本質都是詩的、感性的。各種藝術的形式固然分歧不一，但訴

之於感情則是一致的。作為一個藝術家，如無廣大的同情，或是自作多情，則無法創作出感人的作品。」

他接著又說：「生命是有限的，而文學藝術的價值卻是無限的，永恆的，以有限的生命去創造永恆的價值，那不是一種對生命的超越嗎？」

三、且把詩筆換畫筆

曾經出版詩集，詩論的王灝，也辦過幾次水墨畫展，更熱衷於推廣「鄉村美術運動」，似乎是對詩已經疏淡了。

「不只一次，許多朋友都認為我已經『棄詩從畫』了，甚至於戲謔地說畫畫比較好賺，難怪我會『且把詩筆換畫筆』，事實上，詩畫在我的眼裡，卻是同一款東西，它們都可以替我說出生活中偶思的一些話，事實上，我是用詩的方式來從事我的繪畫。寫詩最重要的是弦外之音，別有所指，寄無限於有限中，這是我寫現代詩時得到的感悟，而我也努力想把這份感悟，在繪畫創作中體現出來，我不曾棄詩從畫，只不過是借畫寫詩罷了。」

「所以，您的畫含有詩意，有很大的想像空間。」

「詩也好，畫也好，都是為自己的生涯寫下紀錄，從紀錄的觀點來看，不論是詩，或是畫，我都不會放棄的。」

四、在地的鄉土的

「不論是文字的，或是圖畫的，您的作品已經有了強烈的特色，那就是鄉土味，在您的作品中呈現了許多鄉土的趣事。」

「不同的地方，一定有不同的地方色彩，不同的人群，也會有不同的生命色彩。我對鄉土有強烈的珍愛，鄉土是鄉村的，是農業社會的獨家風味，提供的是時光的鄉愁，是拙實、純樸、野趣、粗俗，是有另一種感動力。」王灝的本名王萬富，他的一身就是樸素的、鄉土味，真是文如其人，畫如其人。

王灝的鄉土特性，使他成為埔里地區家喻戶曉的人物，他的畫作以台灣民間鄉土，農民當時生活百態為表現方式，藉由樸實簡單的筆觸，勾勒出過往歷史下的田庄野趣，讓人重拾往日的記憶，咀嚼生活中深藏的人生哲理。

「生活中經常只是重複一些稀鬆平常，甚至幾近無聊的事情，如果我們能將每一件事，都當作大事來思考和尊重，每一個市井圖象，熱鬧紛繁的場景，都會有一種感動力。」

王灝的畫作，以水墨為主，首重意境的傳達，主要的創作方向，分為禪意，鄉土閒情，諷刺三系列。

他說：「佛教禪宗很多公案，有很多有趣的故事，有很多出乎我們意想的人生角度，有很多無跡可尋的懸疑，是很迷人的，那就是禪機吧！禪宗的點到為止，聲東擊西，是很接近水墨情境的，用水墨寫禪畫，即使是野狐之禪，或許也有一種自以為是的了悟吧！」

五、在地的活力

「我覺得您的字或畫的結合，更能實現意境，您的書法也很有特色，任意揮灑，與禪畫結合，更有想像空間。」

「生活中有許多的糾葛情仇，很難表現，用文字去傳達，用文字帶出意思，使文與畫，先各自成為獨立的本體，再讓二者合而為一，融合成一種意境。」

「簡單的筆觸，單純的背景，一幅一幅的作品，都能勾起人們無限的懷念。樸素，率性，形成您獨特的風格。」

「有時間多創作，多辦些活動，有一群可以經常喝茶聊天的朋友，這是我喜歡的生活。」

他以在地人的深情，草根的活力，企圖以藝術來妝扮自己的家鄉，他在埔里耕耘，以藝術造鎮，推展鄉村美術運動，他知道產業要與藝術結合，才能永續經營。他驚人的創作力，每日一畫，天天發表作品，企圖帶動地方的藝術風潮，他的熱情像個不下山的小太陽，給人永遠不降溫的熱情。

第十五章 將書法與器皿結合的甘興德

一、茶與書法

每一次在桃園地區的各種茶會活動，在會場的佈置上可以看到厚實有力的書法，非常搶眼。那就是甘興德的書法傑作。如果有甘興德設置的茶席，所運用的茶器，都是他的書法與陶結合在一起的作品，獨樹一格，將茶文化，完整地呈現出來。

「您這種書法的功力，恐怕就是從小鍛鍊出來的。」

「我寫書法的年齡很淺，大概只有十年吧！也就是說，十年前才開始練習書法。」

「十年就有這樣的功力，不簡單，是什麼樣的因緣，想到要勤練書法。」

「還不是為了茶。愛上茶以後，覺得茶與字的結合最美，在茶席上，搭配書法，最能展現文人茶的風味，我們的茶會活動很多，如果常常請別人書寫，的確麻煩，不如自己來，勤練書法，練出了趣味。」

四十年次的甘興德，曾經擔任二屆桃園茶藝研究學會的會長，在推廣茶藝活動這方面，非常熱衷。

「十年有成。」

「主要是我的機會多，膽子大，茶會的大型活動很多活動布條都是我大膽地揮筆，練習表現的機會多，書法這種東西，是功力的累積，不可能一蹴而成。」

「您有拜師學書法嗎？」

「我是跟張夢雨老師學了六、七年的書法。」

「除了茶會活動，還有書法的聯誼嗎？」

「我們這裡有個瀝潭書會，是一些愛好書法的朋友結合在一起，定期聚會，每次聚會，都要各自帶自己的作品與會，互相觀摩。」

二、學書法的要訣

「雖然只有十年，你的書法已經自成一格，儼然就是書法大師，您覺得想把書法寫好，有什麼要訣嗎？」

「很多人寫書法是不得其法，寫了一輩子，還是無法自創風格，我們常常看到許多書法界的師生聯展，雖然是很多人的作品，但是看起來，好像是一個人的作品，都有老師的影子，就是無法走出來，自成一體，自成一格。藝術貴在創造，而不是一味的臨摹。」

「一路走來，在書法這個領域，算是有傑出成就，在目前正規教育，書法教育這一環，似乎已經沒落了，可能是受到升學主義的影響，學校不教書法，但是對於想學書法的人，您有什麼建議。」

「學書法不能急，基本功要練好，如永字八法，基本筆劃要練好，像我開始學書法的時候，單單橫畫，就練了三個月。」

「從正楷開始練嗎？」

「我是從魏碑，開始入行的。」

「除了基本功之外呢？」

「要多讀帖，讀歷代書法家的作品，要多讀書，多讀古文，古人的智慧，是需要學習體會的，腹有詩書，面自華，唯有多讀古文才能充實自己的內涵，才能寫出好字。以前我們在學書法的時候，老師也是先講課，先讀書，讀古文觀止，讀鄭板橋的作品，讀康有為的廣藝舟雙集。不只光練字，字要把它寫活，必須多讀書，尤其是要多讀古文。」

「毛筆的選擇也很重要吧！」

「那是當然的，毛筆要好，才能以筆帶手，筆要有彈性，壓下去會彈起來，筆尖能歸位，那才是活筆，工欲善其事，必先利其器。」

甘興德接著又說：「功力不會從天上掉下來，常練、勤練還是很重要。」

「您在寫字的時候，有沒有特殊的習慣。」

「有時喝一點小酒的時候，字寫得特別

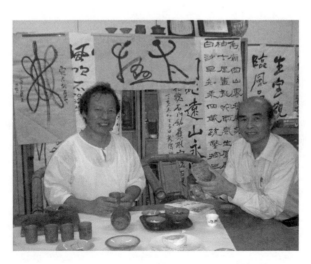

好，運筆如有神，不可思議。」

三、以刀代筆

「書法家很多，台灣會寫字的人很多，但是將書法表現在器皿上，而且結合得那麼完美，似乎很少見。」

「還不是為了茶，從茶藝得來的靈感。現在世界各地都流行中國風，書法是最能代表中國風的，茶也是中國的文化，如果能將茶藝所使用的器皿，與書法做完整的結合，豈不更美，因此，我把字刻在茶壺上，杯子上，茶海上面，只要是泡茶必須運用的器具，都可以將字刻上去，我用自己的作品來泡茶，又是獨樹一格。」

在茶壺上刻字是常見，但是他表現的方法不一樣，坊間常見的，只是題個詞而已，而甘興德的作品，是把器皿當作舞台，讓他的書法做完整的呈現，有引首有落款，起頭結尾，間常補白，不一而足，呈現的是一個活的畫面，甘興德將書法與器皿結合的相當好，而且獨樹一格，一看就知道是他的作品。

「您是先將書法寫上去再刻嗎？」

「不，直接拿起鋼刀就刻上去。」

「您是以刀代筆，真是不簡單。」

「直接用刀來寫，不是用描的，才有力道，才有活力，字的生命力才會呈現出來。」

「所有的泡茶用具，全都刻過了，還刻其他的器具嗎？」

「還有磚刻，這是純粹裝飾用，茶具是有實用的價值。」

「在陶器上創作，手續繁瑣，要燒窯，要上釉。您的刻法是窯外刻，還是窯內刻，是乾刻，還是溼刻。」

「我是用乾刻，陶器完全乾後再刻，難度較高，會崩塌，字刻好後，先上黑釉，字的部份先上釉，先燒，再上釉，再進窯燒，上二次釉，進窯燒兩次。」

只見甘興德邊說邊拿起鋼刀，在陶器上寫起字來，一氣呵成，行雲流水，不一會兒一件作品就完成了。

四、美化生活

「您覺得用筆在紙上寫字，和用刀在陶磚上刻字，有不一樣嗎？」

「大同小異，紙受牽連較多，紙怕水怕濕怕火怕蟲怕蟻，怕很多東西，而陶磚是百無禁忌，千年不壞，與生活又可以完全結合。」

「的確如此，藝術要生活化，生活也要藝術化，您將書法與器皿結合，充分達到將藝術生活化這個目的。」

「這是我的樂趣。」

「書法帶給您最大的樂趣在哪裡？」

「這豐富了我的生活，豐富了我的生命，書法也是一件良好的，修心養性的工作。」

在他泡茶的地方，牆上掛著一幅字「夏日春風茶人來」，十分耀眼生動。

「您最喜歡刻的字詞有哪些？」

「比較常刻的有『戲弄茶菁』，是引用戲弄丹青的字句而來的。」

甘興德接著又說：「趙州禪『喫茶趣』刻在茶具上也很適合。日本人喜歡用的『一期一會』我也常刻，表示人的一生能相聚，很珍貴。比較長的，有蘇東坡的『定

風波』：莫聽穿林打葉聲，何妨吟嘯且徐行，竹杖芒鞋輕勝馬，誰怕！一蓑煙雨任平生。料峭春風吹酒醒，微冷，山頭斜照卻相迎。回首向來蕭瑟處，歸去，也無風雨也無晴。」

我們從他喜愛的這些字詞，可以看出他的心境，是飄然灑脫的，他的人生態度是曠達超脫的，似乎從他的作品，也又體會出一點禪味。

甘興德是熱心的茶人，也是書法大師，從他的書法，可以看出他的性格，與瀟灑走一回是很接近的。

第十六章 繪畫改變了梁妗嬌

一、幾乎忘了自己

當您遇到了梁妗嬌女士，如果不刻意介紹，絕對要當面錯過，您一定不知道，她已經出版了二本畫集，參加海內外無數的畫展，得獎無數，她是個知名的畫家。

梁妗嬌女士分別在中正紀念堂、國父紀念館各舉辦過二次個展，這二個場地，不是隨便可以展出，必須事前經過嚴格審查通過，才得以展出。她不會因為在繪畫上的表現與成就，而變得嬌縱自大，她仍然維持一貫的為人風格，文靜寡言，謙卑為懷，她跟你街坊鄰居的家庭主婦，完全沒有二樣。

「妳是從年輕的時候開始習畫嗎？」

「我是從一九八六年開始習畫，之前，幾乎完全沒有動過筆。」一九三七年出生於彰化鄉下的梁妗嬌如是說。

聽她這麼說，感到有點驚訝！她是從五十歲才開始習畫，現在算是祖母級的畫家了。我們看到許多素人畫家，或是晚年習畫的祖母畫家，畫得很純真，很隨性，很有樂趣，而梁妗嬌卻是很科班，可見她相當地用心，相當地投入。

「妳算是晚年才習畫，當時是什麼動機，讓你想到要習畫。」

「主要是因為子女都長大成人，時間多了，有一天，我女兒岸真，怕我太無聊，帶我到YMCA看看，那裡有很多活動，但是，唱歌跳舞我沒興趣。雖然我沒參加那邊的活動，不過，卻也觸動了我想學習一些東西的念頭。後來看到華視的教學節目。梁銘毅老師在教國畫，引起我的興趣，於是報名參加梁銘

毅老師的繪畫班，梁銘毅老師算是我的啟蒙老師。

「妳在五十歲的時候，才與繪畫碰出火花，找到興趣，難道在五十歲之前，妳不知道會繪畫嗎？」

「印象中，小時候是很喜歡畫圖的。在中學的時候，美術課教我們畫蘭花，也啟發了我對繪畫的興趣，我常將自己的作品貼滿家中的牆壁，自我欣賞。但是學校畢業後就完全中斷了。」

梁姈嬌接著又說：「結婚後，全心全意投入家庭，每天料理家事，相夫教子，是一位傳統的、平凡的家庭主婦，從未想過其他的事，似乎也忘了小時候，好像還有一點繪畫的興趣。」

「妳是完全為家庭犧牲，幾乎忘了自

己的存在，像妳在晚年重新找回自己的興趣，而且又能十分執著，堅定地走下去，十分不容易。」

「大概和我的成長背景有關，我父親是小學老師，有多項才藝，熱愛音樂，靠自修精通各種樂器，他對音樂藝術的執著以及對生活認真的態度，對我的習畫精神，有很深的影響，家人的鼓勵和支持，也是一股堅持下去的動力。」

二、進入藝術的桃花源

「勾起繪畫的興趣之後，妳是如何一步一步地走下去？」

「梁銘毅老師教我畫蘭花，隨後也得到機會，和梁丹丰老師習花鳥。一九八九年之後，又跟廖賜福、黃啟龍、林淑女、

張克齊、蕭瀚、蘇峰男、盧錫炯、陳正治、高義瑝等名師習畫，他們都是各有專長，也都傾囊相授，而我自己也因而有心得，有自己的體會。」

「妳真是好學不倦，跟隨這麼多名師。」

「除了學習成長之外，我想這也是我長期堅持下去的動力，年紀大的人，往往會鬆懈，跟隨老師習畫，會保持一股動力，不敢鬆懈。活到老，學到老。同時，我也參加了許多畫會。形成鞭策的力量，使我三十年來，始終堅持不輟。」

「怎麼說呢？妳參加過哪些畫會？」

「主要是因為參加畫會，可以得到觀摩學習的機會，而且畫會每年都要辦理聯展，會員必須提出作品參展，也是逼自己要用功，才能拿出有水準的作品。我參加的畫會有，中華民

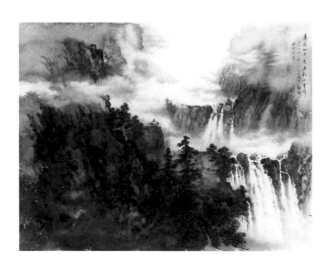

國美術協會、台灣水墨畫會、中華工筆畫會、
八閩美術協會、東亞藝術研究會、國際美術學
會、薪傳畫學會等。」

「在國畫這個領域，妳比較喜歡畫那一類
作品？」

「我喜歡工筆畫的細膩清晰，更愛潑墨山
水的瀟灑自如。」

「工筆畫是以花鳥為主嗎？這種精緻的
畫，一定很受歡迎。」

「我跟林淑女老師在市立美術館學花鳥，
學了十期，打下很好的基礎，以後又跟張克齊
老師學，他以清秀、優雅為主，我也跟廖賜福
老師習傳統山水，在繪畫的領域，已經能悠遊
自在，樂在其中了。」

「妳是不斷地在自我提昇，畫風也不斷在
改變。」

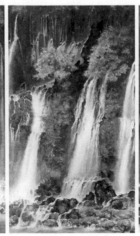

「是的，藝術貴於創造，創新，墨守成規沒有好作品，有一次因為參與繪畫評審的關係，認識了明倫高中的美術老師邱老師，他告訴我，你要開畫展，一定要有創意，打破傳統，才能讓人耳目一新。因此，我又跟年輕的陳正治老師習潑墨、潑彩，他用因勢利導的方法創作，頗為豪放。」

三、抗癌畫家

「在二十年漫長的歲月中，難道沒有遇到瓶頸或是挫折嗎？」

「人生是沒有一帆風順的，在習畫的過程中，難免會遇到低潮，人生是起起伏伏的，瓶頸和挫折是難免的，總是要去克服。遇到低潮，無法突破的時候，我就換老師，改變一下風格或習慣。」現在已經七十五歲，頭髮已斑白的梁姈嬌接著說道：「我曾經遇到二次生命關口，都是身體的因素，在繪畫的過程中，因坐骨神經痛，椎間盤突出，身心受到許多痛苦，常萌生倦意。但是每當完成一件作品，感受到喜悅，精神馬上又振奮起來。又有一次，是在民國八十一年發現得到子宮內膜癌，已經到了第二期，於是在八十二年開刀，整個子宮，淋巴腺全數割除，算是相當大的手術，而且開刀後，大量出血，住進加護病房，才渡過危險，前後在台大醫院住院一個月。」

「重病也是無法把妳擊倒。」

「當然，身體的因素，只好休息，有時也會有放棄的念頭。後來，我念頭一轉，把繪畫當休閒，忘掉自己有病，這招果然有奇效，我身體恢復得很好，朋友都不知道我曾經得過癌症。」

「妳真是抗癌成功的畫家。」梁妗嬌不僅是主婦畫家，祖母畫家，而且是個抗癌畫家，非科班出身，自學成功的畫家。

四、繪畫改變了她

「繪畫對妳病後的調養，一定有很大的幫助。」

「這是一定有的，繪畫讓我忘掉了自己有病，現在一天要畫上五、六個小時，我的癌症，已經克服了。」

「繪畫除了帶給妳健康之外，還帶來什麼？」

「人生是充滿著試探，自己是掌握人生的舵手，我很慶幸，人生過了一半，還能為自己做了最好的選擇。繪畫藝術這條路，是永無止盡的，必須不斷地超越自我，追求理想。」

「現在還是樂在其中」

「現在子女不用我操心，繪畫是我的精神寄託，讓我的心情快樂。繪畫這件事，改

變我很多。」

「能否具體地說明。」

「我的個性很內向，不善交際，不善言詞，半輩子就是個家庭主婦，很少與人互動，以前要連繫事情，也要我女兒打電話，自己沒有勇氣。現在我有很多藝術界的朋友，從中我也學到許多做人處事的方法。」

「妳不是經常到海外參展嗎？」

「是阿！我曾經到日本參展三次，二〇〇七年也曾跟隨藝術教育館到日本考察，二〇〇五年也到瀋陽，為兩岸藝術交流而參展，二〇一一年到德國海德堡大學做文化交流及現場揮毫，我也因而學到了許多社交禮儀，國際禮儀。真是不可思議，如果不是繪畫，我沒有這個機會，繪畫的確是改變了我的人生，改變了我的個性，開拓了我的生活領域，我覺得這是我在繪畫這個領域以外的收穫。」

從梁姈嬌女士習畫的心路歷程，我們可以得到許多啟示，只要當下決定，永遠不嫌遲。一個人的潛能是無限的，只要努力開發，終究是有成的。自信、恆心、毅力，是成功必要條件，雖是老生常談，但有幾人能確實做到。說到做到，腳踏實地，務實不空談，才能成功，當畫家不一定要美術系出身。

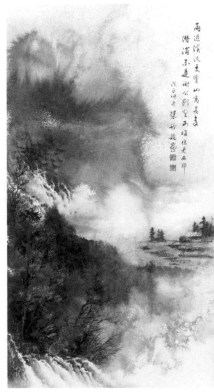

雨過溪沈麦復疊山高最
潛淌不遠附公到至西塘住是西印
戊午仲大 梁妗嬌志

晚霞芳華
辛卯春
梁妗嬌

第十七章　把藝術當修行的林孝宗

一、四十歲開始創作

「如果問我，這一生最滿意的事，那就是在四十歲的時候，找到了創作這條路，這是我最高興的事。」出生於一九五四年的石雕創作者林孝宗如是說。

林孝宗成功的事例，給人很多啟示，他沒有創作基礎，沒有學過，沒有拜師，在四十歲的時候，才開始摸索，走上創作之路，成為知名的石雕家，我們人的潛能無邊，只要用心去開發，總會有異想不到的成就。

「在從事石雕創作之前，您從事哪些工作？」我問。

「從初中開始，我就半工半讀，曾經做過三十幾種工作，都不是我熱愛的工作。三十四歲之前，做過六年的水電工，曾經在律師事務所當助理。一九八八年，到緬甸從事寶石生意，在這段期間，建立良好的經濟基礎。」

「是什麼因緣，到緬甸做生意。」

「台北中和有一條緬甸街，住了很多緬甸華僑，那時我住在那裡，認識了緬甸華僑，我也幫助了緬甸困苦的難民，他們也幫助我，走上經營寶石的生意，因為緬甸玉相當有名。」

「如此看來，您會從事石雕工作，與經營玉石有關。」

「開始在緬甸是做戒面的玉石、寶石、翡翠之款，後來我把緬甸的白玉佛，透過管道，千辛萬苦運回台灣，因而獲利很多，食髓知味，成立公司，透過轉口貿易，運了好幾貨櫃的白玉佛，來到三義開店販售。」

「從事玉佛、寶石生意，獲利應該不錯，怎麼會想到去做辛苦的石雕工作？」

二、被逼上創作之路

「似乎是冥冥中的一股力量，牽引著，也可以說是被顧客逼上的。」

「怎麼說呢？您的第一件作品是什麼？」

「我有一尊佛像，從緬甸運回來，斷了頭，我把佛頭，修改成達摩的頭，形成不倒翁狀，這是我第一件作品，很快就賣掉了。不久，又有顧客上門，指定要我刻一件白玉寶塔，說是相命師要他供奉的。我說不會刻，客人硬是不相信，自己實在沒有把握，最後硬著頭皮，照客人的描述，刻了六層的白玉寶塔，客人也滿意的拿走了，這是第二件作品。」

「初次操刀，馬上得到市場的肯定。」

「真正喜歡藝術的人，不買現成的，一定要向工作者訂做，這樣的作品，才是獨一無二的。不久，又有顧客上門，要求刻一尊地藏菩薩，當時實在很為難，我說不會刻，客人總是不相信，自己又無把握，只好要求客人，給我較長的時間。最後也完成了作品，客人也滿意得很。當我完成作品的時候，內心得到相當的喜悅，我讚嘆自己，終於完成了，我做到了！」

「刻佛像是最難的工作，要求相貌莊嚴，不能隨便，不能馬虎，要求一定的尺寸，一定的比例，不像其他的藝術作品，可以隨興，您是怎麼做到的。」

「回想起我創作的過程，我是從修，到改，到創作。慢慢摸索學習而來的。我的作品⋯⋯竟然合乎市場的需求，自己動手做，體會到的心得是，只要大膽去做，用心去做，

沒有想像中的困難。」

三、大師的啓示

「您並非科班出身，算是素人藝術家，既然走上創作之路，有沒有想過要更上一層樓。」

「當時內心是這樣想，要成為雕刻家，技法上似乎並不困難，內涵的充實是有必要的。」

「有沒有想過要進這一行去拜師，或是參訪名師。」

「當然有想過，而且我拜訪過朱銘大師，與大師也成為好朋友。」

「您與朱銘大師談過哪些話題？」

「想成為雕刻家，要必備什麼條件，學雕刻，是否要先學會畫圖，他認為畫圖對雕刻而言，是有必要的，但不是最重要的，不必去學畫圖。」

「他有沒有看過您的作品？」

「他看過我的作品以後，告訴我，用您自己的方法去創作，不要學別人的，勇敢去做，他說創作是一條不輕鬆的路。」

「您對朱銘大師的印象如何？」

「他好像是我印象中的老和尚，他的思想理念，不偏不倚，他是個親切的長者，每次去拜訪他，他總是噓寒問暖，問生活，不談創作，談做人的態度，處事的精神，雖然平易近人，他的話，卻句句如葵花寶典。」

「您有想到要跟他拜師嗎？」

「有，可是他卻說，當朋友比較好，不必當師徒。」

「您覺得朱銘大師，給您的啟示在哪裡？」

「他要我，用自己會的方法，自己的方式，勇敢表達自己。我感覺到，我與他的理念一致，很契合，他非常疼惜我。藝術當然有高低，創作者透過人生磨練、修行，才能創作出好東西，透過提煉生命力，質感才會提升，有修行的創作者，舉手投足是充滿藝術性，否則只是工匠。」

「回顧十餘年來的創作，您最大的心得在哪裡？」

「現在我體會到，原來雕刻是這樣，只要放膽去做，刻你自己，像不像不重要，不必追求技術，刻自己的東西，自己想表達的東西，才是最重要的。刻得維妙維肖，很像，大家都讚美，未必是好東西。有創造性，有爭議性，別人不認同，反而是有特殊性，才是好作品。」

「您的作品都受歡迎，曾經有爭議性的作品嗎？」

「南部有一位顧客，帶了一段肖楠，要我刻達摩，隨便我刻，客人沒有特別要求，結果我刻了一尊微笑的達摩，拿去後，很多人都嘲笑，達摩怎麼會微笑，與傳統的達摩不一樣，結果那件作品，現在行情很高。」

四、工作傷害

「會笑的達摩，的確是突破傳統，很有創意，您剛剛提到刻自己，如何刻自己，刻自己什麼？」

「我常常拿鏡子，自己照鏡子，模擬達摩的表情，所以我刻的達摩，很有代表性。」

「除了刻自己的外貌，也刻自己的心境，內在的意念。常藉著作品傳達內心的想法。」

「客人大概就是喜歡您的作品，具有思想的作品是活的作品，而不是一塊石頭而已。」

「所以，那時候，大家看了我的作品以後，紛紛拿石頭來要求我刻東西。」

「刻些什麼東西？」

「達摩最多，鍾馗、小動物、十二生肖都有，客戶要刻什麼，我就刻什麼。我可以滿足客戶的需求，而我也自我期許，不滿意可以退費。但是這種狀況，從未發生。這種工作對我而言，只是代工而已，客戶要什麼，我就刻什麼。因此，我是白天為了生活，

做代工賺錢，晚上創作，做自己真正想要的，每天工作十四個小時。」

「未免太辛苦了。」

「沒辦法，為了創作，也為了滿足客戶的需求，的確是太辛苦了。就在我四十五歲那年，我的手壞掉了，手掌的軟骨組織纖維化，手張不開，也合不起來。手廢掉了，完全無法工作了。」

「這是十足的工作傷害，工作時間太長。可以完全治療好嗎？醫生怎麼說？」

「馬上進行開刀，開刀治療後，還要做三年的復健，才能繼續工作，漫長的三年過去了，可是我的手掌並沒有好，剩下不到三兩力量，醫生說的話並沒有兌現，我感到心灰意冷，大概沒希望了，恐怕永遠無法恢復了。很多人勸我，不要指望了，別再想創作了，我也的確放棄等待了，不再指望我的手會好了。也曾經試著想改變創作的方式，比方說利用保麗龍這種材質，作為創作的材料。」

林孝宗接著又說：「事情很巧妙，總有峰迴路轉，柳暗花明的時候，當我放棄期待以後，手的壓力沒有了，反而好了，進步很快，天天期待，無法體會進步，放棄等待後，思維改變了，不再怨歎，不再怪天，手一天一天地好了。前後停止工作六年。」

「雙手復原後，繼續創作？」

「我選擇木頭作為創作的材料，小心地工作，每一次完成一件作品，內心充滿著

喜悅，很滿足，這是不簡單的工作。可是，很不小心，很對不起我的手，就在二〇〇五年，我五十一歲那一年，我在整理一尊大的玉佛，做拋光的工作，可能是因為下雨，滑下來了，手掌骨折了，這是第二次工作傷害。」

五、心境的改變

「雙手剛復原不久，又遭遇第二次傷害，眼看又無法工作了，內心會不會感到鬱卒，怨歎，老天為何如此待我！」

「我當下的念頭是，我真對不起我的手，手替我做太多事了，不懂得去愛護。當時，我是很鎮靜，不慌不忙，換好衣服，再打電話找朋友幫忙送我去就醫，很平靜地處理好後，才通知我太太。」

「大概是這六年的磨練，像您的心境有很大的改變，漫長的六年，無法工作，整天待在家裡，對一個男人而言，是相當苦悶的，您是如何調適過來的？」

「這是經過努力去調整心境的，我跟太太角色互換，我們曾經做過便當，大家知道我無法工作，紛紛捧我的場，訂我們的便當，現在是我做家事，太太去上班。」

林孝宗接著說：「我最大的改變，是不會怨天尤人，不會怪老天待我不公，不會怪運氣不好。缺衣少食不為苦，現在我的內心，時時懷著感恩的心，過去那麼多人，拿

著石頭來讓我雕刻，我感恩他們拿材料來讓我磨練創作的技巧，又提供金錢給我，我怎麼能不感謝他們呢？六年的休息，也是不間斷地在設計思維，不死心，不想結束雕刻生涯。第二次受傷時，我也是輕鬆面對，不緊張，很清楚，勢必要停下來了。這是我的成長，凡事要靠自己。」

六、蓄勢待發

「藝術就是修煉的過程，老天要給您更多的磨練。」

「經過長期的休養生息，醞釀了無比的創作慾，已經累積很多，內心已經充滿了子彈，等到可以操作時，是如虎添翼。」

「創作的方向會改變嗎？」

「我們現在探討馬雅文化，就是從他們留下的東西，留下的紀錄，這給我很大的啟示，我們不必去刻古代的東西，我們要透過作品，保留當代的東西，當我看到社會舞台上的人物，他們精彩的演出，給我強烈的創作慾。不必學過去的東西，要紀錄時代，紀錄當下，才有價值。不論是政治人物，或是『煞死』病毒流行期間，護士們面對生命的危機，都曾經是我創作表達的題材。我的題材，都是來自社會，來自身邊。將來也是一路這樣走下去。」

在我們的一生，常要面對許多挫折，對立和衝突，林孝宗在經過長期的休養，沉澱之後，心境歸於自然，不論是對人對事對物，都是以不衝突為處理的原則。

在創作的材料上，他覺得石頭比木頭佳，鑿痕效果是木頭達不到的，同時它可以永久保存，古蹟皆是石頭，可以讓生命力延續下去。現在他學佛，打坐，累積無比的創作力，終有爆發的一天，讓我們拭目以待吧！

第十八章 將圖形文字藝術化的王心怡

一、苦學出身

嚴格的文字定義，必須具備形、音、義，才能算是文字。在文字尚未發展成型之前，先民的溝通和紀錄，就是依靠其他的方式，如結繩紀事之類，運用圖畫和圖案來表達紀錄，它有可能是文字的前身。

鑄刻在商周銅器上的那些徽誌圖形，是考古、歷史、文字學所重視，是探索古文化的一條線索。但是因為資料文獻的不足，研究起來有點困難，在這方面願意下苦工去整理探索的學者並不多。

最近北京文物出版社出版的「商周圖形文字論」，就是把這一款的徽誌圖形文字，搜集的相當齊全，而且有了合理的編目。最令我感到驚訝的是，這本書的作者王心怡小姐，是台灣的書法家，而且只有小學畢業。

「是的，我是彰化縣福興鄉的大興國小畢業的。」民國四十八年出生於台灣彰化的王心怡說。

「沒有文字的基礎，又要研究這麼冷僻，少人接觸的，古老的東西，挑戰性很高。」

「我出生在貧苦的農村，環境不好，沒有辦法升學，小學畢業後就到台北打拼。雖然沒有機會讀正規的學校，但是，我也隨時保持進修，自己讀書，聽演講，到大學旁聽。只要有意志力，找到自己的方向，努力去追求，總有一天，可以完成自己的心願。虛心求教，有很多人會幫助您。」

二、藝術的潛能

「妳對繪畫很有興趣，是不是受到別人的影響？」

「小學時候就很喜歡畫圖，而且畫得還不錯，我的作品，經常被張貼在學校的公佈欄，教室的佈告欄。」

「在學畫的過程，有沒有影響妳的老師？」

「二十五歲的時候，就是跟隨直覺畫派的許玉老師學畫，從素描開始學起，許老師是學院派的，要求嚴格，他是專門教那些想報考美術系的學生，他的要求是中規中矩。」

王心怡接著說：「我是一邊工作，一邊學畫，晚上經常要忙到一、二點，才能休息。還在學素描的時候，就曾出現瓶頸，畫不下去，有時候，整節課呆住了，腦筋一片空白，完全無法下筆，幾乎要中輟了，後來我反省了一下，我不能被自己打敗，不能中途而廢，於是我把整年的學費預繳了，我想用這種方式來強迫自己，我的環境並不是很好，我會捨不得浪費我的學費，繼續畫下去。」

「妳的方法有效了，妳一路畫下去了。」

「從素描、水彩、山水、油畫，一路畫下去，許老師往生後，我又跟周海珊老師學畫，周老師是傅狷夫的系統，畫風瀟灑開放，與許老師完全不同，教學方式也不同。在

繪畫上受到這二位老師的影響很大，一緊一鬆，風格不同，正好我都可以吸收。」

「在繪畫，妳喜歡畫哪一類作品？」

「我喜歡雲水作品，有雲，有水很有意境。」

三、圖形文字藝術

「在書法的領域，妳好像表現得更傑出。」

「國畫必須要題字、落款，光是繪畫，無法題字，總是美中不足。跟許玉老師習畫時，同時也跟許老師學書法，許老師要求嚴格，講解費時，對於筆劃的粗細，字的結構，都一一分析講評。」

「在書法方面，最拿手的是哪一種字體？」

「篆書吧！」

「在書法方面，哪一位老師影響最大？」

「應該是高華山老師，在高老師的作品中，發現了圖形文字，我的眼睛為之一亮，當下感覺到，那是我的最愛。因而一頭栽進去，無法自拔。」

「現在妳已經完成『商周圖形的文字論』巨著，算是卓然有成，心血沒有白費。」

「很感恩海峽兩岸，這方面的學者教授的幫忙。」

「妳在國畫，書法上，已經自成一格，現在又發展出圖形文字藝術，似乎又是妳的最愛，其故何在？」

「圖形文字的想像空間很大，它是無國界的，不論大人小孩，識字不識字，均可欣賞。」

「與一般的書法，差異何在？」

「一般的書法，用字，意義固定了，死了，沒有發展空間。而圖形文字藝術，具有趣味性，活潑，平易近人。」

「從藝術的眼光來看呢？」

「要寫好圖形文字，必須有素描的基礎，因為這是亦字亦圖，圖像性很高。我用書法藝術來表現圖形文字的時候，更能突顯它的古雅，素雅，純樸，與人有很親密的感覺，每一個字，似乎都在述說著一個故事。」

四、找到生命的感動

「現在妳把所有的時間都放在這個領域？」

「這是我的最愛，在我的生命當中，已經找到讓我感動的元素了。」

「現在書已經出版了，還有其他的規劃嗎？」

「希望能再完成一本用書法藝術來表現圖形文字的書。」

「圖形文字藝術！可以與生活藝術結合嗎？」

「可以結合的面相很廣，很多元，可以走進生活，增強生活的藝術性。比方說，可以與陶器結合，製成陶版藝術，燈飾，紙雕，甚至印在衣服上，應用的範圍很廣。」

五、感恩回饋

「在你的言談之間，經常提到感恩回饋社會，是有讓妳特別感動到嗎？」

「一路走來，遇到很多貴人。小時候很苦，到台北闖天下，日子不是很好過，曾經是台北市政府的三級貧戶，得到市府的救助，才能突破難關，這是我時時想回饋社會的主要因素，現在我費了很多時間，把少有人接觸的圖形文字這個領域整理出來，同時把它藝術化，我想，這是我回饋社會的時候了。」

王心怡苦學是現代學子的好榜樣，僅僅只有小學畢業的她，竟然從事研究院的工作，這是超越自己的成就，完全是憑著她的決心、毅力，一步一腳印，辛勤走出來的。

她的成就不僅開拓了藝術的領域，她的成功，也提供社會很好的教材。

第十九章　迷戀柴燒的徐兆煜

一、泥巴是童年的玩具

從事陶藝創作及陶藝教學的徐兆煜，已經舉辦過無數次的作品聯展及個展，在陶藝創作上是卓然有成，他的作品多樣化，以茶壺、茶碗、等茶具款最傑出，其他如花器、壁飾、陶塑類的作品，為數不少。

「您會走上陶藝創作這條路，是偶然，還是從小就有的夢想。」

「陶藝創作就是在玩陶，也就是玩泥巴，玩泥巴可能是許多鄉下孩子共同的一種童年遊戲，我也不例外，這是不必花錢去買的玩具。我小時候，就是很喜歡玩泥巴，到現在還是記憶猶深。」民國五十三年出生的徐兆煜如是說。

「現在都市的小孩就沒有這麼幸運了，生活周邊沒有泥巴可玩，只好到陶藝教室玩陶土了，這也算是一種彌補了。」

「是的，小時候最深的記憶，就是乾旱季節，池塘的水乾了，池塘底部沉積的泥巴，似乾未乾，土質很細，我們最喜歡拿池塘的泥巴來玩。」

「您們那裡的玩法呢？」

「一般都是捏泥巴，摔泥巴，將泥巴捏成碗狀，然後往地上用力一甩，會發出聲響，泥巴中間破個洞，大家比賽，看誰的聲音大，破的洞大。」出生在苗栗鄉下的徐兆煜說。

「這是共同的玩法。」

「那時家中都是用大灶，用木柴燒開水，我要幫忙送柴、顧火。我會把白天玩泥巴，捏好的東西，放到灶中去燒。被父母發現了，常常挨罵。」

「這種玩法，倒是很特殊，怎會想到拿泥土去燒呢？簡直就是在做陶藝了。」

「我們苗栗有很多窯，像日據時代留下

的漢寶窯，就在我們家附近，還有許多磚窯，小時候看到了，也知道，泥土經燒後會變得很硬，小孩子就想去試試看。」

二、設計，雕塑，陶藝

「小時候的記憶，往往會影響長大後的發展，您在從事陶藝創作之前，是否做過其他的工作？」我問。

「我們家在民國六十八年，舉家遷到台北，我在學校讀的是美工科，設計、雕塑、陶藝，在學校都學到了。」

「您已經找到了自己的興趣。」

「學校畢業後，我到設計公司上班，前後做了十年的設計工作，最後一年是自己成立工作室，自己接案。」

「這個工作跟創作也是有點關係。」

「設計這個工作含蓋範圍很廣，需要攝影，平面廣告、立體造型、產品造型等等，對我現在從事的陶藝創作有很大的幫助。雕塑與陶也有關連，把油土捏成模型時，與捏陶是一樣的，因此，從設計到雕塑，都影響了我現在的陶藝創作。」

「設計和陶藝都需要創意，但是設計很難歸到藝術。」

「設計是從無到有，是因為有需要、有了概念，規劃出未來想要的東西。好的設計作品會有藝術的成分，但是設計無法引起多數人的共鳴，而是在引誘有需要者的感覺。

而藝術是師法自然，將內在本質的東西，結合生活的體驗，表現出創作者內在的感情，藝術是要表達內在的東西，見到作品會反省到其他。」

「您從事設計工作，可以滿足繪圖的興趣、創作的欲望，對生活又有保障，怎麼會放棄這項工作，改從事陶藝創作呢？」

「我很喜歡設計、繪圖，但是這些工作都是為別人而作，以顧客的需要為主，常常會因為顧客的要求，而不得不修正、無法堅持，這樣會使我的原創性受傷。同時，設計需要許多細線條，色彩，這些外在的東西，很瑣碎。那時，我常常反省，這就是我要的生活嗎？」

徐兆煜接著又說：「而且，我的眼睛不好，這樣的生命無法延長。這個工作一定會中斷的。」

「因此，您放棄了設計的工作，改做陶藝創作。」

「陶藝是設計的延伸，做陶是靠手的感覺，手的觸感，體會肌理，雕塑也是靠觸感。我可以透過陶藝，表達生命的情感。」

三、用泥土創作

「既然藝術是表現內在的東西，用來表現藝術的材料有很多種，您為什麼選擇拿泥土作為藝術的材料，除了，童年的記憶外，還有其他的因素嗎？」

「土是全世界都可以看得到的元素，我們常說人親土親，泥土是最自然的東西，最親近人類的東西。從事陶藝創作，除了需要泥土外，另外一個重要元素就是火，火是改變人類文化的重要元素，人類發現了火以後，生活就進入一個新紀元。現在我們的日常生活，離不開火，生活周圍就是火，將人類最親近的兩個元素結合起來，那是多麼地親切啊，陶藝就是火與土的結合，這就是我選擇陶藝作為我終身學習創作的材料。」

「將平凡的火與土結合起來，可以創造出意想不到的效果嗎？」

「泥土受到烈火燒煉後的肌理質感，有時像殞石，有時像石頭，這是億萬年前的東西，而陶藝就是以快速的時間，造就一樣的生命。這是陶迷人的地方，陶的作品是全方位的，必須是三百六十度都可以欣賞的。我們不是常說藝術要生活化嗎？陶藝不僅可以生活化，而且在日常生活中，每個人都可以接觸到。」

「在陶藝的教學過程中，是不是手拉坯及用釉藥比較困難，學員比較容易受到挫折。」

「也許可以這麼說，很多初學者往往急於去學手拉坯，其實陶的關鍵是在捏，必須用手去捏，才能了解土性，許多陶藝家，一輩子都在捏陶，反而少用手拉坯，除非有必要。手拉坯是用離心力的原理，拉出來的作品，每個都很工整，一樣的圓，顯不出特殊性，所以有很多陶藝家，故意去破壞原有的東西，故意撞凹陷，故意撞扁，就是要產生與眾不同的特殊效果，而用手捏的結果，是件件不一樣。用釉也是一樣，那是化學原料，只要學會了，效果都是一樣的。而藝術就是要有創作性，要與眾不同，現在陶藝家喜歡用柴窯來燒，就是以灰代釉，而可以產生異想不到的效果，而且是無法模仿的。」

四、最愛捏碗

「當然，您的作品很多，而且多樣化，您最愛那一類的作品，也就是最能表達您內在情感的作品。」

「我最愛捏碗。」

「碗這麼平常的東西，它能表達什麼？」

「碗可以表現人生，可以表現自然，可以呈現大世界的縮影。一個陶碗，用手捏出來，靠手的壓力，產生不同的轉折。人的一生，不也是曲曲折折嗎？那有一路直線走到底的人。自然界的很多東西，也是需要轉折，一條河流，要彎彎曲曲才是美，山路不會

是直線，一定是爬坡，山路轉個彎才美，才有不同的風光，轉個彎就是不同的空間，就是美。」

「用手捏陶碗，捏出來的作品，每個都不一樣。」

「不僅不一樣，而且最代表他自己。第一次捏出來，最像他自己」，他的內心掩飾自己。」

「在捏的過程，就是要自然，不刻意加上東西。」

「柴燒後更棒，不用釉藥而有上釉的感覺，在碗上，不僅有轉折，有起伏，有高低，而且可以看到陽光，看到瀑布，那簡直像是大自然的縮影。」

徐兆煜接著又說：「有一次在展覽的時候，有一位客人，專門注視我的手捏碗，他說看過很多碗，就是感覺不一樣，深深地吸引著他。」

五、迷人的柴燒

「現代的陶藝家，特別喜歡用柴窯來燒陶，您認為用柴窯能產生特殊的效果嗎？」

「那是當然，用柴窯燒陶，會有驚人的效果，是很迷人的，每次都有驚艷，所以我在自己的老家苗栗蓋了一座柴窯。」

「您覺得柴燒，最迷人的地方在哪裡？」

「藝術作品就是要獨一無二，柴窯是以灰代釉，燒出來的效果，是無法重複的，不能因為這個很漂亮再複製一個，這是辦不到的，這是柴燒最迷人的地方，每個作品都是獨一無二的，每次燒窯，都有滿心的期待，變化很大，透過火的流竄，產生不同的質感，將作者內在的東西呈現出來，這是其他的燒法無法做出來的感覺。每件作品都是獨立的，特別的。」

「既然是變化大，無法重複，可見人為是無法掌控的，那就是任其自然，無法建立作者的風格了。」

「只要經驗過，掌控性就會增強，可以接近自己想要的效果，表達內在想要的，同時也是可以建立自己的風格。」

「如何建立自己的風格，或者如何掌控呢？」

「使用柴窯燒陶，挑戰性很高，掌控人必須對火有相當的認知，火是既柔又剛，會流竄的東西。柴燒效果的掌控，有幾個決定性的因素，窯內堆置的位置，投柴的速度，都會決定燒出來成品的效果。作品疊在窯中的位置，前段、中段、後段，當然會產生不同的效果。擋火的位置，向火面、背火面、溫度走向，都會有不同效果。高溫容易有明亮的感覺，低溫有火紋。木柴的粗、細，升溫降溫，是否完全燃燒，決定投火的速率。這些都是要靠經驗不斷地累積，久而久之，自然可以創造出自己獨立的風格。」

「每一窯要燒多久，用掉多少木柴？」

「連續要燒五天，大概要燒掉二噸的木柴。」

「這樣，不是要砍掉很多樹木嗎？是不是有違環保觀念。」

「我是盡量收集廢料，盡量採取廢物利用的方式，比方說，颱風期在修剪樹木的時候，就要收集剪下來的樹木，木材行不要的邊材等等、加一些較硬，較耐火的相思木。」

六、作品的特色

徐兆煜的陶藝作品，可以說是生活與自然的結合，是粗中帶細，柔中帶剛地表現人生，或是表達他內心的某種想法。

他創作了一系列的作品，如森林之秘，水源思考，眾生相，人間系列，水深火熱，都是呈現他的內心世界。例如他的「壺作非為」，一把沒有把手的壺、壺蓋上有一隻腳，就是表達人們往往為了高位而踐踏在別人頭上。帶有隱諷的味道。一九九五年他在為時鐘上發條的時候，得到了靈感，他的茶壺把手都是T字型的，這是外觀上的特色，同時他的壺都是岩礦壺，他算是台灣很早就用岩礦來做壺的陶藝家之一。他的堅持就是「靜下心來，放空自己，認真創作，認真燒窯」，其他的就不要想太多了。

第二十章　賦予石頭生命的劉文龍

一、從小愛畫畫

　　基隆雅石協會曾經辦理一次坪林採石活動，在許宗茂的引介之下造訪了我的山居，因而認識了劉文龍，那時候聽說他剛開始從事石雕工作，幾年不見，他的石雕作品已經頗受各方肯定。進步神速，成就很大。

　　「您是在什麼時候，發現自己有藝術的天分，有創作的能力？」

　　「從小就喜歡畫圖，小學一年級的時候，老師就一直要栽培我，認為我很會畫圖，圖畫得很

好，只要有空，就找我到辦公室畫圖，經常在訓練我。」四十四年次的劉文龍說。

「從小就有繪圖的興趣，這種興趣，在學生時代一直延續不斷嗎？」

「沒有老師叫我畫，我也是會自己畫，自己摸索。從小學開始，到國中、高中，每年都會參加美術比賽，每次都會得獎。」

「除了學校正規的美術課外，您有特別找老師學畫？」

「沒有，我都自己摸索。」

劉文龍指著牆壁上掛著的一幅畫，接著又說：「這是我高中時的油畫作品。」

我仔細欣賞，高中生能畫出這種水準的油畫作品，的確相當難得。

「油畫不是那麼簡單，您有拜師嗎？」

「沒有，都是自己摸索。」

「從您成長的過程看來，的確是有藝術的天分。」

「學生時代還可畫畫，但是畢業後，有了工作的壓力，生活的壓力，反而無法從事繪畫的工作。到了三十歲的時候，我突然覺悟到：竟然沒有發揮到自己與生俱來的潛能。感覺到自己有創作的能力，但是始終屈服在生活壓力之下，無法發揮。」

「什麼時候才回到藝術創作的領域？」

「十幾年前，接觸到雅石以後，雅石也是美的欣賞，藝術鑑賞的應用。接觸雅石

後，很快地，我在石頭中找到了靈感，在石頭中發現了生命，又燃起我創作的慾望，而現在，石頭成了我創作的素材。」

「雅石帶您走進石雕的領域。」

「我玩石最大的收穫，是帶領我走進石雕創作的天地。」

二、參訪心得

「開始要雕石的時候，有人指導嗎？」

「沒有，都是自己摸索。有一次在建國花市，看到有人在賣電動雕刻刀，我試著買回來，刻看看，這種不是專業的用具，可能是學校工藝課的簡單用具，很快就壞掉了。這樣的嘗試，卻讓我跨進石雕的領域而無法回頭。」

「工欲善其事，必先利其器，沒有好的工具，就無法創作。」

「工具的運用，如果有人指點，那就會事半功倍，但是，很多人的工作室是不讓人參觀的。有一次看電視節目，訪問一位石雕家，並說有興趣，可以向他請教。當我依此拜訪他的時候，希望能參觀他的工作室，了解工具的運用，沒想到他的回答，竟然是——那是不可能的事。那一次的經驗，讓我內心感慨萬分。」

「後來您又是如何學會的？」

「後來我是直接找到電動工具行，他們是賣工具，沒有私心，拋光有拋光的工具，挖洞有挖洞的工具，直線、曲線、弧線等，工具用不對就是做不好。工具齊全後，創作起來就方便多了。」

「前輩如果無法提攜後進，未免心胸太狹窄了。」

「當然不是每個石雕家都是如此。」

「後來，您有再參訪其它的石雕家嗎？」

「工具找到後，我就會刻了，因為我有繪畫的底子，各項比例掌握得很好，我已經能刻出作品了。」

劉文龍接著又說：「有了作品以後，我就帶著作品去請教別人，看看有沒有缺點，如何再求進步等等。當他們知道我是素人藝術家，看到我的作品，也給我許多鼓勵，認為即使是資深的石雕家，也刻不出這樣的作品。」

「您拜訪過哪些知名的石雕家？」

「住在陽明山的知名石雕家王秀杞，我拜訪過三次。他很親切地帶我參觀他的工作室，他算是學院派的石雕家，他告訴我，做石雕之前，要先用陶土捏出自己想要的作品，然後才動刀刻石。不用陶土，用保麗龍刻出作品亦可。他看了我的作品，知道我是素人的作法，並不是依學院派正規的教法在從事創作，他也鼓勵我，好好做會做出成績。」

「您參訪王秀杞最大的收獲是什麼？」

「我覺得最該學的是他的做人，在石雕界，他算是大師級的人物，但是他的為人親切，毫無大師的架子，這種做人處事的態度，就是我們該學習的。」

三、創作理想

「現在的您，衣食無缺，無後顧之憂，是從事創作的最佳時機。」

「因為目前有這樣的環境，才能專心創作，有時一個月才能完成一件作品。」

「在創作之前，您是先找到一塊石頭，再想出要刻什麼，或是心中有某種理念，再去尋找石頭來表現呢？」

「這二種情況都有可能。像我早期的作品──『老僧』，就是找到一塊石頭，從石形

觀察，覺得刻老和尚很適合，結果那件作品就很受歡迎。而現在是藉石來表達心中的理念。

「現在回想起來，您創作的過程，有沒有明顯的變化。」

「第一個階段，以實物具象為主，表現傳統的思想，刻牛、刻豬、刻農家生活。第二個階段，跳脫具象，表現半抽象的作品。第三個階段表現親情，人物可以表現親情，動物也可以表現親情。第四個階段是關心社會，關心環保。」

我看到茶几上陳列一件作品，於是我問：「這是您的作品？在表現什麼？」

「這件作品是用觀音石刻的，刻的是父親的肩上坐著小孩，我把它題為『看上我希望』，這是父子同遊動物園的景象，表達親子的感情，未來的希望。」

「那三隻猴子又代表什麼？」

「這是『一家親』，透過猴子的肢體語言，展示公猴保護母子的情景，也是藉猴子表現親情。」

「您關心社會的作品呢？」

「最近在社會新聞上看到許多家暴的案件，許多受虐兒的案件，所以我創作了『白鴿送暖』的作品，是用白文石雕成的，底部是半抽象的小孩，上部是具象的白鴿。」

「關心環保的作品呢？」

「就是這件『潮洞拾錄』，藉看魚、蝦、飄流物、寄居蟹來表現海岸受到破壞的情形。」

劉文龍打開一個木箱，拿出一件作品。接著又說：「這是我最近的作品，題為『香蕉傳』，香蕉代表台灣這塊樂土，花代表理想，上面的人物，互相扶持，互相包容，共創美麗未來，這才是龍的傳人。」

「這件也是算是關心社會的作品。」我指著桌旁的作品問道：「這件作品是在表現什麼？」

「這件題為『山之韻』，有山之形，又有母體之美，懷柔的女性表示包容，就像山的包容萬物，山中可以容納萬事萬物，比喻女性的偉大，就像山一樣。」

劉文龍的每件作品，都代表他的一段思想。他的石雕作品，已經充分地把他的理念表達出來。

他的作品是有內涵的，有思想的，而不只是像什麼而已。

四、石雕創作

「創作一件作品，要費多少時間？」

「構思不算，實際操刀就要一個月的時間。」

「從事石雕工作，必須要有耐性。」

「要有耐性，要有意志力，很多人求快速，那是刻不出好作品。快速的東西只能算是商品，工藝品，無法稱為藝術品。」

「在創作過程中，有沒有遭遇挫折？」

「當然有，有時會把石頭刻壞了，有時快完成的時候，突然弄壞了，比方說手斷了，怎麼辦，只有前功盡棄了。曾經有一件作品，刻了六次才完成，也就是失敗六次，淘汰六次才完成一件完整的作品。」

「這是意志力的考驗，一旦灰心就無法完成了。」

「只要我們把它當成是藝術品在創作，我們就是追求完美，我們要求最好的。」

「您認為您能成功，最主要的因素是什麼？」

「我認為我有求好的精神，我要堅持到底，我的意志力，堅毅的精神，讓我完成一件一件作品。」

劉文龍的作品，十分傳神，除了有思想有內涵外，他的手法精緻，表現細膩，除了表情生動，肢體靈活外，每個層面都要兼顧，口袋中有沒有放東西，都要清楚地呈現。

這是他求好的精神之表現。

「現在已經沒有生活壓力，潛能已經開發了，找到自己的興趣，走該走的路了。」

「這輩子大概就是這樣一路走下去了，做到手不能動為止了。」

第二十一章 在木頭中尋找生命的吳炳忠

一、木頭的魅力

從事獸醫工作的吳炳忠，對木頭似乎有特別的偏愛，從一九八九年開始，他就經常參觀仿古傢俱，尤其是台灣師傅，純手工的作品，更是令他喜愛不已，百看不厭。

在眾多的木柴當中，他特別偏愛紫檀木，他覺得紫檀的質感很好，線條紋路十分優美，觸感佳，有溫潤的感覺，這種木頭，很有彈性，使用起來，百年不壞。

在一九九六年，他花了二十七萬，購買了一棵印尼紫檀，約有五百歲左右，又花了五十萬，來處理這塊木頭，完成十二件大大小小的傢俱。

從他這樣的舉動，可見紫檀木，對他有多大的吸引力。

二、從木頭中尋找靈感

喜愛木頭的人，對木頭特別有感覺，木材的質感、觸感、自然的形象，處處都會吸引人。

喜愛木頭的人，看到木頭，眼睛都會發亮，在野外，看到好木頭，也會拾取帶回家把玩。

木頭玩久了，也想改變一種玩的方式，把木材當作做創作的素材。

有時候一塊木頭帶回家，放在座位前觀察，一擺擺了好幾個月，無非是要從木頭中，尋找創作的靈感。

最早的時候，他曾經得到一塊紅木，長條形，看久了，覺得內部好像隱藏著某一種形狀，於是他想在這塊長條形的紅木上，刻一條龍，結果龍沒有刻成，反而刻成一條鱸魚。

後來，他又得到一塊黑檀木，看來看去，好像是一隻蜥蜴，於是他想刻一隻壁虎，結果刻出來的，不是壁虎，而是一隻小鱷魚。

初次的動刀，讓他有了信心，他可以運用雕刻刀在木頭上進行創作了。

每次得到一塊新的木頭，他都會把它放在座前，每天觀看，有時一放就是好幾個月，有時竟達一載半年之久，才從木頭中找到靈感。

三、在枯木中發現生命

原本沒有生命的一段枯木，或許正在腐朽當中，在吳炳忠的眼中，卻會浮現出活生生的生命故事。

自從吳炳忠發現自己可以從事木刻工作以後，他就不斷地，從原本沒有生命的枯木中，去尋找生命。即使只是刻一隻腳，他也要讓生命躍動的感覺，呈現出來。或許只是一雙破鞋，它可能隱含著歷盡滄桑的故事。

在一段約有一尺長的紅木上，浮現的是小孩和狗，還有父子在草地上，於是形成了一幅天倫樂的景象。

一個男人，沐浴後穿著丁字褲，坐在石頭上，這是在木頭上，形成的一幅悠然自得的畫面。他從朋友的農場，撿回來的一塊樟木，觀察了十個月以上，最後把木頭倒置過

有一次，朋友到草嶺登山，撿了一塊木頭回來，後來朋友知道他喜歡木頭，就把這塊木頭送給他。一位針灸老師到他家，看了這塊木頭，告訴他，這是棺材的蓋板。他並不以為意，仍然把這塊木頭，放在座前，觀察了一段時間後，從這塊木頭上面，浮現了長髮披肩的女人，盤坐的背影，於是他把這個圖像的輪廓描繪下來，再用雕刻刀，把它刻下來，就形成了一件木雕作品了。

來後，圖像呈現出來了，他找到了生命力，他刻出了拳頭往外伸，展現力量、推力、欲望。在主幹上，刻出了眼耳鼻口，底下三隻腳，踩著枯骨，一將功成萬骨枯的作品，完整地呈現在我們的眼前。這是他整整經過一年的時間，才捕捉到的生命力。

一位成大教授，看了他的創作，覺得不可思議，許多人的習作，都是先拿肥皂來雕，或者先拿泥來塑，可是對吳炳忠而言，那些泥土、肥皂，引不起他的創作欲，唯有當木頭浮現生命的時候，唯有當他面對腐木頭的時候，才會產生靈感，才勾引出創作的動機。

四、作品的生命力

一般的工藝品，可以模仿自然，可以刻得很像，但是讓人覺得只是靜態的展示，缺乏生命力，沒有內涵。

吳炳忠的作品，已經跳脫工藝品的範疇，每件作品都有豐富的內涵，會讓您沉思。

在一段紅木上，刻著一雙手，抱著一顆球，感覺上，這顆球，隨時會掉下來，讓人想到，現在我們所擁有的，可能隨時會失去，這件作品就是要我們「珍惜擁有」。

他從西遊記得到的靈感，創作了一件題為「本性」的作品，這件作品的內容刻著女人、猴子、生殖器、大拇指，從遠看、近看、側看，不同的角度，看到不同的景觀。他是在測試人性，什麼樣的人，看出什麼樣的作品，在作品前，讓本性流露。

題為「問天」的作品，他刻的人物，穿著披風，居高臨下，兩眼憤怒，表情無奈，滿臉鬍鬚，握著拳頭，一幅有志難伸的樣子，反映出對現實環境的不滿，抱怨。

在西元二千年，他刻了一件「色即是空」的作品，他藉著和尚在念經，又有女人身，有荷葉蓮藕，藉著這些物景，企圖來詮釋心經的那句話：「色即是空，空即是色」。

可見，他的作品，不僅僅是在刻一個東西，或是一個人物，他的作品，是在表現一種思想，一個看法，而這樣的思想，往往是對人性及人生的一種反省。

比方說，在一段腐朽的樟木，他藉著女人沐浴後，裹著浴巾，一隻殘障的狗，卻刻意要咬掉她的浴巾，讓女人的表情顯得緊張，緊緊包胸，深怕浴巾掉落，露出腐朽中空的內部。「腐朽與完美」，往往是互依互存，也許是人生的實相，但是，我們要展現的是完美，企圖永遠隱藏的就是醜陋腐朽。

「束縛與自由」這件作品，他藉著我們人的脖子，被鐵鍊鎖住，爭脫斷裂，爭脫的力量，展現解脫的感覺。人生要獲得自由，必須爭脫許多束縛，這些束縛，也許是道德，也許是習慣，自由是爭來的。束縛與自由是相對立的，沒有受過束縛，不知自由的可貴，沒有束縛，也就沒有所謂解脫了。

在腐木上，刻出女人盤坐的背影，朽木也許是缺陷的，女人盤坐或許是具有內在向上追求的企圖，內在有美，缺陷也將是一種美。人生的態度、內涵，就看您如何去體會、如何去品嚐了。

最近他刻了一件「哺乳」的作品，母親露胸哺乳，嬰兒用手摸著母親的乳頭。唯有在母親哺乳，母愛的引動下，才會讓女人袒胸露乳，讓女人不顧形象，讓女人放下羞恥感。

人生的很多事物，不能光靠表象去理解的。

吳炳忠常常用他的作品，來反射這種思維，來表達他對人性心理，以及人生的看法。

從事獸醫工作的他，衣食無缺，但是他從枯木上捕捉到生命訊息，卻引起了他無比的創作力，透過這些作品，來表現他的思想。

他的每件作品，都有很深的內涵，他想好好把它們保留下來，留給子孫做永遠的紀念，他也很樂意，把作品拍照，印成專書，與友人分享。

我們看到了一位無師自通，傑出的木雕家。

第二十二章　生活藝術工作者楊武東

一、音樂愛好者

十六歲開始學吉他，當兵時也帶著吉他去服役的楊武東，確是個音樂的愛好者，他學的是古典吉他，中間因為事業繁忙，中斷了一陣子，現在退休了，又重拾吉他，偶而也上台表演，吉他追隨他一輩子。

楊武東酷愛音樂，從他家中的設備，就可以得到證實。他家中有一間隔音設備相當專業，燈光良好的音響室，供他平日在家中欣賞音樂。

「您都欣賞哪些音樂？」

「我愛聽古典音樂」

「您喜歡真空管的音樂。」

「我的音響室內有三套真空管的音響。現在的音響都是晶體的，而真空管是流行在一九五〇年至一九六〇年之間，早期是用在通訊上，以商業和軍事用途為主，成本高。」

「好像愛樂人都喜歡用真空管的音響，音效好在哪裡？」

「我們喜歡真空管的音響，主要是臨場感很好，音質甚佳、很自然，同時有溫暖的感覺，其他的音響感覺較冷。」

「您收集多少張唱片。」

「現在我的唱片大概有一千張以上。主要是古典音樂、協奏曲、交響樂曲。樂器演奏類，有小提琴、吉他、木管類。有許多器樂（即單獨演奏的音樂）作品。

「看了您這麼好的設備，真羨慕，您是懂得享受人生的人。」

二、茶之藝術

熱愛音樂的楊武東，一九九六年開始學茶以後，又開發了更多在藝術方面的潛能。

「茶是生活上的東西。茶是在日常生活中，常見的，很普通的用品。可是在愛茶的人手上，卻可以經營得相當人文，相當美化。」

「品茶可以很隨興，也可以很講究。」

「現在我們推廣的天人茶，就是講究主題。空間的配置、茶具的應用，幾乎都是藝術的結合，茶藝就是生活的藝術。」

「把品茶當成生活上的一種享受。」

「這種享受是全方位的，是五官具足的。味覺、嗅覺、視覺，結合音樂，就有了聽覺，品茶的時候，配上相稱的音樂，又有加分的效果，屬更上乘的享受了。」

三、一切都是為了茶

「自從您學了茶以後，好像又開發了您藝術領域方面的潛能。」我說。

「是的，一切都為了茶。學了茶之後，為了更了解壺。我又學了陶，從陶壺的製作過程中，了解壺的結構，如何才算是一把好壺。」

「學竹雕也是為了茶？」

「當然，泡茶的用具，周邊的設備，很多都是用竹器，日本人的茶道思想，主張每人都要自己製作一件泡茶的用具。」

「都是很實用的，泡茶用的小器具。」

「沒有學過茶的人，就不懂茶的周邊設備。愛茶的人，就會想到把周邊的事物一齊美化。」

「真的是，一切都是為了茶。」

四、陶藝創作

「您在陶藝創作上，比較滿意的有哪些作品？」

「在陶壺的創作上比較有心得，滿意的作品，就是一系列的陶壺，我把它取名為『一段橫柴』。」

「真的是有木頭的感覺。除了陶壺外，還有哪些作品？」

「當然，泡茶的用具都有，像茶盤、茶杯、碗、盤、壁飾、花器。那個陶魚，也是很滿意的作品。」

「使用自己的作品，一定有特殊的感覺。」

「隨便買一把茶壺，很便宜。自己製作茶壺，反而成本更高，但是，這是自己的作品，有生命的感覺。使用起來，當然心情是不一樣的，多一份感情在其中。否則，我們就不必那麼費心了。」

五、竹雕創作

「竹雕都是刻哪些東西？」

「茶盤、茶匙、渣匙、茶荷等都是。我們竹雕，除了實用的功能外，主要是加以美化。單純的茶匙，能用就好，但是為了美化，在柄上可以雕花，雕上配件，蟲魚鳥獸均可。藝術是超越實用的，但是，也可以與實用的器具結合。」

「雕竹困難之處在哪裡？」

「玩雕竹，整個過程都是一種挑戰。要雕刻之前，必須準備材料，必須上山採竹，採到適合的竹子，才能工作。」

「採回來的竹子，要如何處理？」

「採竹必採成熟的竹子，採回來要先煮過，讓它穩定，否則容易裂開。」

「刻竹和刻木頭有差別嗎？」

「木頭我也刻過，那件『佛手』就是我的木刻作品。刻竹子的困難度較高，因為竹子有纖維，硬度高，表面光滑，沿著纖維順勢滑下，容易受傷。刻竹子的用刀，必須相當銳利。」

「既然困難度高，那麼您選竹子來創作，有特別的意義嗎？」

「竹子的親合性很好，可塑性高，可大可小，可平面可立體，可以浮雕，可以鏤

雕，材料不同，作品的感受力也不同。」

「但是市場的佔有率不大。」

「現在很少人從事竹雕，學的人少，成本高、競爭力低，而且竹子容易蛀，容易發

霉，而且會裂開，保存不易。」

六、生活藝術

「您是徹底將藝術生活化了。」

「藝術是用來美化人生的，將藝術與生活結合，才能美化人生，增加生活的趣味

性。生活上已經滿足了，已經有了，就應該讓它更好、更美、更有味道。」

「生活藝術化、藝術生活化，確是件好事。」

「將美的事物帶進日常生活，可以活化生活的機能，讓內在的心靈活潑起來。」

楊武東是個生活藝術家，泡茶聽音樂，享受做陶、雕竹，也是享受全方位的生活。

做全方位的藝術處理，那就是楊武東了。

第二十三章 從事寺廟彩繪的陳樹根

一、從小愛塗鴉

茶人陳樹根，除了在茶這個領域，建立他的聲望之外，在寺廟彩繪方面，也有他的一席之地。

「從事寺廟彩繪工作，算是稀有的專業人員，您是什麼因緣，走上這條路？」很少遇到從事這方面工作的人，因此，引起我的好奇。

「小時候，很愛畫圖，在山中，在鄉下的老家，牆壁上，被我塗滿了圖畫，小孩子，沒有什麼想法，只是愛繪圖而已。」在石碇山上出生的陳樹根說。

「鄉下的孩子，沒有受到刻意的栽培，純粹是隨興、自由發揮，不像現在都市的孩子，可以上才藝班。只好到處塗鴉。」

「鄉下人，不會特別去注意，偶而外來的訪客，會注意到畫在牆上的作品，像過

去，有一種行業，到鄉下各家戶去寄放藥包，定期來補充或更換，那個定期來更換藥包的人，對我的圖畫，就特別讚賞。」四十四年次的陳樹根說。

「從小您就有繪畫方面的才藝。是什麼因緣，接觸到寺廟的彩繪工作。」

「我大哥當兵回來，開始從事『剪粘』的工作，過去沒有像現在的彩色磁磚這麼方便，有錢人家的房子，或是寺廟的圖案，就是要運用磁碗，剪成適當的大小，粘成所需要的圖案，這種工作與寺廟建築接觸較多，知道這方面的門路，在大哥的引進之下，才走上這條路。」

陳樹根接著說：「我只有小學畢業，十四歲的時候，我大哥就帶我去拜師學藝。」

二、寺廟彩繪

「您是從學徒開始做起。」

「我只做了四年學徒，就能獨當一面了。」

「可能是因為您的悟性較高，而且又有繪畫的基礎，才那麼快就學成。」

「寺廟彩繪這種工作，完全是靠師徒相承，不是您會繪圖就可以做到的。像有些從事古蹟維護的人，他們也是要來問我們。」

「那種廟宇應用比較多呢？」

「寺廟的建築可分成南北兩派，北派以宮殿式為主，像現在的牌樓，硫璃瓦的應用都是，會應用到寺廟彩繪，以南派為主，以道教的廟居多。」

「寺廟彩繪是應用什麼原料？」

「這就要看彩繪在什麼材料上而定，彩繪在木頭上，要用桐油漆，如果是繪在水泥牆上，就不能用桐油漆，否則顏色很容易消失。繪在水泥上，則要用水泥漆。不同的塗料，學習的過程都不一樣。」

三、彩繪的內容

「寺廟彩繪的內容，是不是很固定，都是畫同樣的東西？」

「彩繪的內容相當豐富而且多樣化，很多人到寺廟，只是看到花花綠綠，富麗堂皇，但是沒有仔細去觀察欣賞，寺廟彩繪的內容，並不是千篇一律。」

「是不是與供奉的神明有關？」

「當然是有關，就以神像的背景而言，也就是神像背後那一道牆，如果主神是土地公的話，就要畫麒麟，如果是天公，玉皇大帝，就要畫五爪金龍，如果主神是媽祖，就要畫鳳凰，那是有一定規矩的。」

「主要是以吉祥動物為主。」

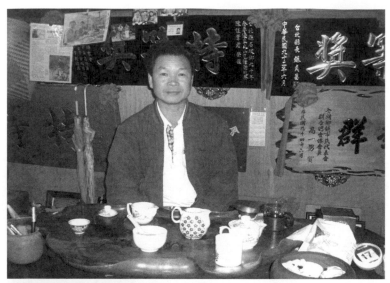

「不，它是包羅萬象，有人物、有動物、鳥獸蟲魚均有，都是表現的題材。」

「對，民間常取諧音，創造吉祥的動物，福祿壽，就以蝙蝠、鹿、龜來代表。」

「不錯，所以彩繪的內容太廣了，魚躍龍門就有魚了，寺廟彩繪的內容，是無所不包的。」

「有固定的畫稿嗎？就是照師父傳下來的畫稿去彩繪。」

「開始學的時候，是照師父的畫稿去彩繪。現在則要看寺廟的大小、規模、主事者的要求進行設計。有些是繪封神榜的內容，有些是以勸世的圖說為主，也有人要求要繪天堂地獄的景觀。雖然有個方向，但，是無所不包的。」

「寺廟彩繪不是件容易的事。」

「它是全方位的，不僅要會繪人物，門神，也要繪花鳥、山水、各類動物，幾乎是所有繪畫的內容，都可以應用進來。」

「寺廟彩繪算是應用藝術了。」

「這是民間藝術。」

四、藝術無限

「寺廟彩繪，能稱得上是藝術創作嗎？」

「這就要看從事彩繪者的水準了。」

「有的是畫家，有的卻是畫匠，有的是工藝。」

「藝術是創作，是變化萬千的，同樣是一條龍，就會有不同的變化，形體動作姿勢，就要隨個人去創作去發揮了。如果我們的作品，不生動，沒有生命力，就無法在這個領域有一席之地，換句話說，就是不會有知名度。不論是花鳥人物，草木蟲魚，飛禽走獸，都是藝術家表現的題材，只是有些人表現在畫布上，而我們是表現在牆上，差別只是如此而已。」

「平常要做其他的創作嗎？」

「每年過年期間，半個月，我一定是閉門繪畫，以人物為主，畫達摩、關公等，朋友競相索取。我也研發了水泥畫，用泥漿製成薄板，在上面可以創作，這是我獨創的。」

寺廟是藝術表現的地方，它結合平面藝術與立體藝術，繪畫、雕塑、石雕木雕，在三峽的祖師廟，就是藝術家李梅樹投下很多心力的地方，也吸引了無數的遊客。

藝術可以生活化，生活可以與藝術結合。

寺廟是人們精神信仰的重鎮，當然更需要以藝術來裝飾。建築也要藝術化，橋樑也

要美化，以現在的生活水準，不僅是要實用而已，而且要美。

藝術是越來越受重視了。

在生活中的每個層面，都可看到藝術的影子。

第二十四章　鄉土藝術工作者方錫淋

一、鄉土是藝術的源頭

一九五二年出生於石碇鄉下，家裡世代務農。雖然他的學歷不高，只有小學畢業，但是他潛藏在藝術的領域，默默耕耘，自娛娛人，卻也累積了相當的功力，頗受各界的敬重。

渾然天成的藝術創作能力，不是來自學校，不是來自師承。而是來自環境，來自山水的孕育，他的出生地，有著好山好水，有著山城之美。

「山和水在人的生活情趣，和心靈嚮往中，占有相當重要的位置。」

「只有山城才有好山好水，大都市的人們生活環境，是看山不是山，看水見到鬼。」

「都市的山有名無實，都市的水全都變了質。」

「鄉土應該是屬於在地本土萬物歸根的源頭。有山有水的鄉村是屬於某種藝術型態，是富有生命力的。」

「什麼時候，發覺自己有藝術天分？」我問。

「我們這種山區鄉下地方，大概沒有什麼人才，小學的時候，參加各種美術比賽，都會得獎。」

「音樂方面呢？」

「也是在小學的時候，喜歡帶頭唱歌，老師叫我『老唱將』老師常叫我主持康樂活動。」

「從小就很有才藝。」

「當兵的時候也是，經常代表連隊參加比賽，隊上的壁報、都是我畫的，輔導長也發現我有唱歌的天分，想送我到藝工大隊，但是我的學歷太低，不符資格。」

二、無師自通創作藝術

「不論是音樂、畫圖、雕刻各方面，都沒有拜過老師嗎？」

「沒有，都是無師自通，自己體會，自己摸索。」

「有沒有受到哪些人的影響？」

「十四歲的時候，曾經學藝術蛋糕，對藝術創作有幫助，我在基隆工作的時候，隔壁是一家招牌店，有空的時候，在旁邊看他們畫看板，從中學到一點。當兵的時候，曾

經受過山訓，常在山中走動，常接近山中景物，久而久之，自然有靈感。」

「歌曲的創作，從什麼時候開始？」

「華梵大學非常重視地方的藝文人士，馬校長把在地的藝文人士結合起來，組成詩歌茶友會，定期聚會，發表作品。」

「詞曲都是自己創作的？」

「是的！」

「有學過樂器嗎？要創作歌曲不容易。」

「樂器也是自己隨便玩；南胡、笛子、洞簫、電子琴、口技（用手指吹曲子）樣樣會一點，自己哼一哼，滿意就寫下來，都是自己隨興創作，好玩而已。」

三、自製樂器，創作歌曲

方錫淋接著又說：「我是樣樣通，樣樣鬆，都不是很專精，我們是把它當生活中的藝術，美化生活，不是要當音樂家。樂器也是自己製造的。」

「真厲害，您自己做了哪些樂器？」

「牆上掛的都是，有的用椰子做的叫柳胡、大管弦、南胡、簫、笛都是自己做的。」

「您已經創作了哪些歌曲？」

「我有三十二首男女打情罵俏的相褒歌，把石碇地區的大小地名由來，寫了五十首。」

我們來欣賞他寫的「成長的地方—石碇」中的一段；

山裡有個美麗的小村莊

是我成長的地方

它是寧靜的山城

逍遙又舒暢

謝謝您給我的愛

謝謝您給我的溫暖

陪我長大的好地方

那是我懷念的家鄉

「石碇遊」

來到一個所在　感覺真正熟悉

親像返來厝內　彼種溫暖甲可愛

雖然這是山內　朋友你敢憾也來

石碇的地號名　朋友你敢八聽

雖然四邊弄山坪　人稱伊是山城

茶香豆腐真出名　好山好水好名聲

四、城市有錢，山中有寶

「您喜歡唱歌作曲之外，又是什麼因緣，玩起木頭藝術？」

「我曾經在山中採小樹苗，培育盆栽，後來有些盆栽死掉了，發現枯木很漂亮。我從玩活的樹木，玩到玩死的樹木。從此愛上自然藝術。」

「山上天然的木頭，漂亮的很多。」

「開始的時候，喜歡找些藤類的東西，花藝界很喜歡，漂流木常有好的造型。」

「勤快才有收穫？」

「我是山中長大的，又曾經受過山訓，與山有感情，喜歡在山中活動。」

「有沒有保留特殊的自然藝術作品。」

「這塊木頭，是在花蓮撿回來的。我把它題為『覓食』像不像一隻海鳥飛翔覓食。」方錫淋又拿出一塊竹頭，接著又說：「這件是在三芝海邊撿到的，題為『切磋』，像不像師徒二人在練功夫。這塊竹子很特殊少見，是一根老竹，從竹節長出竹頭發展形成的，相當特殊。」

「你何以特別喜歡自然藝術？」

「這是山中之寶，渾然天成，人為想做也做不出來，想像空間很大隨心所欲，隨個人做不同的連想，不同的詮釋。而且不必花錢，就可以得到，這是山中之寶。」

「這些天然的東西，影響了你的木雕創作？」

五、木雕創作

「其實，我也不會木雕，沒學過，完全是被客人逼出來的。」

「怎麼說呢？」

「被媒體塑造出來的，八十五年間，廣告公司拍攝鄉鎮廣告，在字幕上把我的名字標上民俗藝術家，很多客人來到這裡，總是要看我的作品，長久被逼問，後來找到一些木頭，得到一點靈感，就從事木雕工作了。」

「開始刻哪些作品？」

「沒學過，精細的不會雕。找到一些有造型的木頭，做局部性、粗獷的雕刻，沒想到卻頗受歡迎。尚未完成的作品，客人看了就想要，我說尚未完成，客人說、等您完成我們就不要了，他們就是要那種感覺。」

「很有意思，沒刻好才要，刻好不要了，客人就是要那種自然的味道。木刻方面有哪些代表作呢？」我問。

「我比較喜歡的有斧頭系列，斧頭砍下去，我把它題為『幹活』，斧頭砍在木頭的頂端，題為『休息』。慈母系列，算是很溫馨的作品，我很喜歡。另外還有十二生肖，這是系列性的作品，其他尚有單件作品。」

方錫淋確是無師自通的鄉土藝術工作者，他喜歡大自然的東西，是個素人藝術家，熱愛鄉土、熱心地方事物，曾經參選鄉民代表而落選，業餘擔任鄉土解說員，偶爾到和平國小、石碇國中，擔任鄉土教學的工作，介紹地方的文物、作物生態。

他是個天生的生活藝術家，他的理念來自大自然，落實於生活。

第二十五章 玩桌椅藝術的焦雲龍

一、築木而居

在山中租了一片廢棄的茶園，應用搜集來的木頭舊料，蓋了一間一間的木屋，完全是自己一個人，不假手他人，焦雲龍在山中蓋起了房子。

自己用木頭蓋房子，當然是在實踐自己的理念，滿足追求自然的願望。唯有在山中過日子，才有可能追求這樣的生活。

焦雲龍是用木頭當素材，在創造自己的作品。他自己構圖，自己設計，用木頭蓋了一間房屋，等於是完成了一件作品，當然是有他獨特的風格。

只要儲備了足夠的材料，他蓋好一間後，馬上又蓋第二間。他真是個閒不住的人。

不要以為他是個窮極無聊，只喜歡過著無拘無束的流浪式的遊民生活，其實他的事業曾經飛黃騰達過，他做過許多公益事業，生活也曾經多彩多姿過。

有可能是人生的某些過程，生活中的某種經歷，讓他頓悟，毅然放棄現實的某些成就，毅然遁入山林，過著與世無爭的日子。

二、搜救經驗

　　經營印刷事業的焦雲龍，從商之餘，參加了中華民國山難搜救大隊，也因為他無數次的搜救經驗，讓他對人生有許多感慨，對生命有很多體會，生死一線間，人的生命價值在哪裡。

　　他曾參與的大型搜救工作，有林肯大郡的崩塌事件，九二一大地震、大園的華航空難事件，這幾個重大的災難事件，傷亡人數都相當

驚人。搜救工作，不僅在救傷、即使亡者，也要把屍體找到。九二一大地震後，他八天八夜沒睡覺，參與搜救工作，已經沒有生還可能的時候，他們還要跟著蒼蠅走，到處找屍體。像這些大型的災難事件，想要救活人，是很不容易的，即使人死了，也要完整救出，以便讓他們入土為安。

他也從許多搜救人員身上看到，他們對人體的尊重，即使沒有生命現象了，也是要極端細心的照顧，絲毫不隨便，認真保護，不再受到傷害。

在這些搜救過程，他也看到了許多不可思議的事情。台北圓山橋，有一輛計程車掉下去，找了五天才找到司機，雖然人死了五天，見到親人的時候，還是七孔出血。

九二一大地震的時候，有一個現場錄影，整個畫面都黑掉，完全錄不到鏡頭，原來有一位亡者是女性沒穿衣服。

大園空難，因飛機爆炸，引起大火，血肉橫飛，加上泡沫滅火，泡沫達一米深，搜尋屍塊，也是相當困難，完全看不清，有一次，他突然胃痛，仔細一看，原來踩到屍體。

搜救的過程，常常使他惡夢連連，對生命產生不同的看法。

原來生命是那麼渺小，脆弱，完全經不起災變，生命中的變數，實在太多，想要執著，似乎更是不可能的。

簡單地說，生命、人生，就是無常，不是人可左右的。

三、豐富的休閒生活

經商有成的焦雲龍，業餘除了當義工外，那時他最喜歡的休閒娛樂是釣魚，他釣魚的設備相當齊全，溪釣、海釣、船釣、磯釣，樣樣來，釣來的魚，到處送人。

有一次在永和街上，遇到一位素昧平生的出家人，突然告訴他：「最好不要殺生！」釣魚的確是殺生的工作，一位從不認識的出家人，竟然能一語中的，點化了他，怎不讓他感到震驚。

於是，他放棄了釣魚的娛樂，完全下定決心，把所有的釣具，全部送人了。

放棄釣魚後，專心玩石頭。

焦雲龍每做一件事情，幾乎都是非常投入，當他迷上西瓜石的時候，更是瘋狂，西瓜石有一定的產地，並不是到處都有，台灣出產西瓜石的地方，是在台東成功的海邊。

他為了撿西瓜石，經常從台北，晚上十一點出發，自己開車，清晨六點到達成功海邊。

為了要撿西瓜石，他經常利用星期假日，這樣南北奔波，為了興趣，一點也不覺得辛苦。

他喜歡本土雅石，除了西瓜石外，還特別喜歡龜甲石。

他說石頭是最迷人的東西，在大自然中，不知經歷了多少歲月，才完成。石頭是大自然的東西，能被我們碰到，算是我們好運，應該好好珍惜。

他經常在面對石頭的時候，不由自己地產生自省，人要跟石頭比，實在差太遠了。

人在天地之間，在宇宙生命中，只是一剎那間的過程，實在沒什麼了不起，人所擁有的，全是大自然的賜予。

四、回歸自然

在天地之間，人是渺小的，在宇宙中，人只是短暫的停留，在大自然中，人更是脆弱得不堪一擊。

人生的意義是什麼？人生的價值何在？

他對生命不斷的體悟，發覺唯有以自然為師，唯有順應自然，才能找到人生的出路。

他毅然決然地放下，四處找地，想在山中落腳，以便完全融入自然。

他是個生活的實踐者，他做到了。現在他日日與自然為伍，從事最自然的創作。

五、玩桌椅藝術

愛自然的人，都會愛上石頭，石頭是最自然的東西，任何人為的方法，都無法製造

出來，所以說它是「天雕」，是大自然長期形成的。

在採石的過程中，焦雲龍也從海邊撿了許多漂流木，他挑選的漂流木，材質相當好，有台灣檜木、梢楠、烏心石等高級木頭。

平時他就喜歡搜集木頭，特別是廢棄的舊料，人家丟棄在菜園，半腐蝕的木頭，他都會搜集，然後費心整理，將木頭腐蝕的部份去除，表面磨平，讓原木天然的形狀，紋路呈現出來。

這些平日搜集來的木頭，就是他創作的材料，他利用這些原木材料，創作了頗具生活化的桌子、椅子、架子，而且完全運用古法，完全不打釘子。

大自然的線條是最美的，焦雲龍應用了大自然創造出來的線條、形象，加以組合，而成了頗具藝術美感，而且具有實用價值的作品。

大自然的東西，都是變化多端的，沒有一定的規矩，絕對沒有框框正正的東西。他創作出來的作品，雖然是桌子椅子，可是卻沒有二件是完全一樣的，因為他已經掌握了大自然的原理。

他的作品，雖是實用的東西，卻也頗具藝術欣賞價值。

他應用天然的造型，一件一件地創作下去，現在他的房子是自己蓋的木屋，連桌椅也是自己創作的作品，完全與眾不同。每一件都有特殊的造形。

六、山中無煩惱

焦雲龍毅然離開商界，拋卻都市繁華的生活，隱居到山中，我問他：「在山中生活，有什麼收穫？」

他隨即脫口而出：「山中無煩惱！」

在山中生活，放下很多想法、念頭，沒有比較、沒有誘因，可以做自己想做的事。在商場工作，客戶的要求，帶來很多壓力，工作上的問題，也帶來很多煩惱。

在山中，他找到適合自己的生活。在山中，只有自我要求，自己罵自己，沒有別人會罵你。

唯有住在山中，他才能從事木頭創作。唯有住山中，他才能放鬆自己，過著無煩惱的生活。畢竟，金錢已經不是他所刻意追求的。

七、生活理念

焦雲龍是個相當重視環保的人，雖然他從事木頭創作，但他從來捨不得去砍一顆樹，他都是撿拾廢棄的舊料，人家不要的木頭，或是水中的漂流木。

他有一個重要的理念，有用的東西，要盡量去運用。

地球資源是相當有限的，人是地球的負擔，有什麼本事可以去做奢侈揮霍的事呢？

人在自然中，渺小得很，人所擁有的，全是大自然的賜予，怎能不珍惜呢？

他秉持這樣的理念，珍惜他所擁有的材料，凡事自己動手做，屋內的任何一項設備，都是他親手做的。

環境的整理和佈置，也是自己來，從不假手他人。他說他最不喜歡使用的材料是水泥，因為水泥會把環境固化了，要改變就很困難。

他也常鼓勵人們，要有生活的技能，特別是他在搜救的過程中，得到很多啟示，人在山中遇難時，最沒有用的東西就是鈔票，那個時候，你有再多的錢，也無法讓你活下去。求生的技能是隨身而走的。平時要多學習，否則在危難中，你無法找到水源，無法解渴，再多的錢，也買不到一口水。

我們活著，不要拚命賺錢，而要認真學習。

第二十六章　浪漫的陶人鄭光遠

一、美的引誘

隱居在山中，特立獨行的陶藝家鄭光遠，行事風格不流俗，始終堅持走自己的路。

「藝術的表現方式相當多元，當初您怎麼會選擇陶土，作為自己創作的材料。」

「就在我初中的時候，有一次到故宮去參觀，看到清朝皇帝御用的二個碗，十分漂亮，精美極了。我問明白了，知道那是用泥土燒出來的，您知道，那時的我有多麼驚訝嗎！泥土竟然可以燒出這麼好的東西，這個印象太強烈、太深刻，也因此而埋下，我會走上陶藝這條路的一個動力。」

「愛陶的人也許很多，但是要把它當成一輩子努力的工作，那就要有很大的意志力了。」

「生命中的屬性，是累生累世做過的事，上一輩子也許就做過了，所以會成為我們的生命經驗。」

「您可以感受到，這是生命中已經養成的事！」

「當我第一次在陶藝教室，摸到泥土的時候，觸電了，那種感動，讓我直覺地感到，這是一輩子的事了。」

「在藝術的領域，陶藝的材料表現，優於其他材質嗎？」

「用泥土來表現，它的延展性太強了，它可以包含所有的藝術手法，可立體、可平面、可畫可雕。表現範圍很寬廣，可結合繪畫、結合科技、化學原料，燒出多元變化的作品，而且是千年不壞，同時，作品還可以和生活結合讓生活藝術化，藝術生活化。」

二、上天給的際遇

「您的選擇，可以豐富您的生命。」

「其實，人生不必有太多的選擇。一切似乎就是註定的事。高中的時候，我就到林葆家老師的陶林陶

藝教室去學陶，工作室中的學長蔡龍祐教我拉坯，教得很仔細，所以我的拉坯工夫學得很快很好，工作室中的女生都叫我天才。」

「您跟林葆家老師學了多久？」

「我到陶林的時候，林老師已經六十歲了，教學非常仔細，而且師生之間，有著傳統的古風。我高中畢業，在等著去當兵，林老師要我留在工作室幫忙，我不必交學費，每天在工作室，自自然然可以學到很多東西。」

「那個階段，您最大的收穫是什麼？」

「那時我像是古代師徒制下的學徒，從灑掃應對進退開始學起，從老師的言行、應對當中，不知不覺學到了生活理想、生活態度、生活品味。那時的我，最大的收穫，是我得到了傳統中所謂的傳承。那時的我，就像海綿吸水一樣，隨時在吸收，老師與人對談，為人解答問題，案例的說明等等。唯有傳統的師徒，才能學

到這些。」

「退伍後，還有遇到其他的老師嗎？」

「在鶯歌遇到了王修功老師，也許這是老天的安排，我與王老師互動最好，為了幫他完成作品，他會念文章給我聽，了解他的理念、經驗，他是個美食家，對器形有一定的要求。」

「有了大師的傳承，您是自創一格了。」

「透過學習的關係、工作的關係，我們選擇一個工作，藝術是要從工作到生活，目的是要人生更豐富、更有色彩。做自己喜歡的事，沒有負擔。」

三、浪漫的陶人

「您的作品，都是表現哪些層面的東西？」

「現在是要與生活結合，以茶器、花器、食器為主。都是生活上用得上，可以用來美化生活。現在我在用的這些作品，就是第一手的設計，獨一無二、天下無雙，用古代的用語，就是貴族用品。靈魂高貴，能滿足自我，有思想、有文化、有品味才是貴族。」

「您是個創作者，以自己的作品，結合人文藝術的巧思、發揮佈局巧思，盤子的裝飾，以及周邊環境，植栽的應用，營造浪漫的感覺。您可以輕而易舉的享受到，因為您

是浪漫的陶人。有些作品，是否可以量產，普遍提升生活文化。

「這是有它的可能性。通常每個作品，都有生命，我不必被金錢所困，避開生活的壓力，做自己想做的事，時間會證明一切。只要我們不追逐市場的驅勢，不受世俗的誘惑干擾，穿過時間的考驗，沒有被考倒，就能調整到最正確的位置，展現生命不同的才能，找出自己的風貌，爆發出文化生命，這是生命最珍貴的地方。」

「有浪漫的思維，才有浪漫的生活。」

四、生命的感動

「您追求的是早期的貴族生活，而不是陶工。」

「我是知恩惜福的人，許多因緣，讓我的生命感動，許多事情似乎是註定的，我很滿意自己能簡單地去面對生活，看看四周的田園，是多少造化才能完成的，如果缺乏篤定的生命，如何能找到快樂。」

「處處留心皆學問，只要用心經營，無不美妙。」

「有感覺的生命，才有喜悅、才有色彩，許多人活著像機器人一樣，活著但不知追求什麼？人活著就必須有自己的思想。」

「市場景氣大不如從前，不會影響您的思維嗎？」

「市場是一種考驗，但是我們不能因此而炒短線，我重視的是文化傳承，是要延續思想文化。」

「藝術家也是要落實生活。」

「多一點包容、多一點關心、多一點體諒，是可以清心的。可以被欣賞的生命，是無法取代的，有一個完整的長遠的過程，沒有去呈現，是可惜的。我們能掌握的機會實在不多，生命無法表現，實在可惜。」

「您對自己生命的屬性，是有明確的認知，才能掌握生命的價值。」

「創作的能力、語言的能力、呈現作品的能力，都是自發性的，生命屬性的展現。」

在鄭光遠的工作室，我們看到他浪漫感性的一面，所以他能設計出吸引別人的東西，處處以生活為中心，這是他追求的生活美學。

第二十七章　聖輪法師的心靈藝術

一、自性的流露

有一年，坪林辦理茶藝博覽會的時候，我參觀了聖輪法師的書法展覽。這是我第一次看到聖輪法師的字，欣賞到他的書法，內心有一種悸動，覺得很特殊，很有韻味，很難說他寫得好或不好。

隨後，接觸越來越多，常常可以看到他的書法。在書冊上，木匾，古甕上，常常可以看到聖輪法師的題字，而且每個階段，看到的字，都不太一樣，似乎隨時在變化，在進步。看多了，我就確認，這是他獨有的字體，頗耐人尋味。

我想，一代大師聖輪法師，法務繁忙，東奔西走，怎會有時間練習書法，而且他這種獨特的書體，看不出是承襲那位書法家風格，完全是獨創一格。

「我從來沒有練習過書法，毛筆拿起來就寫，我要學別人的字，學不來；別人想學

我的字，也是學不成。

「難道這是前世的記憶，否則怎會如此順手，這種功夫，絕不是一蹴可幾的。」聖輪法師說。

「我的書法，完全是自性的流露。只要我們有一顆真誠的心，在安靜下，可以展現生命的動力。在自然放鬆的時候，自然會產生靈感，自性會自然流露。」

「第一次是得自什麼靈感，讓您想拿起毛筆寫字？」

「大概是在民國八十二年，我到四川峨嵋山，看到石壁上鑿刻的『佛』字，引起我的動機。於是，在過年的時候，給徒弟發紅包，我就在紅包上，用毛筆寫書法。當我寫到第十張時，突然開悟了。恢復了前世的記憶，簡直是神來之筆，從此寫書法就非常順手。」

二、生活藝術大師

「您是天生的書法家，沒有經過學習，無人指導，也沒有經過臨摹字帖的階段，就能寫出

一手好字，讓人異想不到，羨慕十分。既然如此，在什麼情況下，寫出來的字，最滿意。」

「能不能寫好字，與精氣神有關。當精氣神飽足的時候，神足，氣足，下筆渾厚有力，從心中暴出火花。所以我寫毛筆字，如行雲流水，獨具一格，別人想學也是學不來。」

「精神狀態良好的時候，可以寫出好字。空間環境，要不要佈置得很幽雅，或是培養氣氛，製造一種書香的氛圍，如焚香操琴之類。」

「我是隨緣，自在，隨喜，自由發揮，隨便取材。我是隨時隨地，隨性地寫，自由自在地寫，完全不受拘束。」

「我看到您在大樹下，擺個簡單的桌子，在大自然中寫毛筆字，那種意境很美。」

「我們佛法山的農禪法門，就是要向大自然取經，融入大自然，與大自然合一，進入天人合一的境界，在寧靜下，流露出生命的智慧。書法是我耕讀之餘的無意之作，不是追求來的，是自然天成的。」

「我覺得您全身都是藝術，在樹下讀書寫毛筆字，在林下泡茶，與訪客席地而坐，在茶園中對話，整個生活都是藝術，創意十足。」

「我是把工作融入自然的人，農場就是道場，只要能看破，就能放下自在，身體是

障礙，唯有破相，才能顯出天真的佛性。因為放下了，所以我在茶園也能睡覺，大地就是五星級的旅館。」

「您是真正的生活大師。」

三、心靈藝術

「您整個生活都是藝術。」我說。

「先將生活藝術化，在藝術的生活中，才能從事藝術創作。」

「在您的心目中，藝術是什麼？」

「一般我們說的藝術品，泛指所有的文藝作品，可以含蓋，文學，音樂，繪畫，雕刻，建築等等。我心目中的藝術，範圍更廣，我認為，藝術可以分為有相藝術和無相藝術。」

「什麼是有相藝術呢？」

「世俗所指稱的藝術，都是有相藝術。在時空中佔有位置，憑五官就可以感覺得到的藝術。」

「什麼是無相藝術呢？」

「簡單地說，無相藝術就是心靈的藝術，它是無邊界的，是無限的。」

四、禪的藝術觀

「我們常說藝術的心靈，指的還是心靈，心靈藝術顯然是藝術的一種。」

「換句話說，我說的心靈藝術就是禪的藝術。當我們提到禪的時候，大家很容易連想到宗教藝術，以宗教的內涵當做表現題材的藝術。其實禪的藝術就是心靈藝術。」

「心是無形無相的。」

「就因為無形無相，所以它是無限的，這就牽涉到，我們對生命的看法。既然有形相，就不會完美，就有殘缺，就會受到限制。當我們靜觀萬物的時候，就會發現，一沙一世界，一花一天堂，大自然是取之不盡，用之不竭。」

「萬物靜觀皆自得，四時佳興與人同。」

「靜心才能提高心的品質，在禪修中，靜下來了，靜能通神。」

「心靈的藝術就是透過禪修而來的。」

「是的，在禪修中，冷靜，觀想，放鬆，都是必要的。因為安靜了，才能啟動生命的動力，與宇宙息息相通。自然放鬆，產生靈感，調整磁場，命運自然會修正軌道。靜心才能開創心靈的藝術。」

「是不是要先有無相藝術，才能創作出有相藝術？」

「無相藝術並不一定是依賴有相藝術而存在，它可以單獨存在禪者的身上，行住坐臥都是藝術的表現。」

「難怪我覺得師父就是藝術的化身。」

「如果能夠把有相藝術與無相藝術結合，那就是高級的藝術了。從有限中可以看到無限，那是至高無上的意境，那就是禪字禪畫了。」

聽他這麼說，聖輪法師的確是心靈藝術大師。

SHOW藝術16　PH0101

與藝術家對話

作　　者／鐘友聯
責任編輯／林泰宏
圖文排版／彭君如
封面設計／陳佩蓉

發　行　人／宋政坤
法律顧問／毛國樑　律師
出版發行／秀威資訊科技股份有限公司
　　　　　114台北市內湖區瑞光路76巷65號1樓
　　　　　電話：+886-2-2796-3638　傳真：+886-2-2796-1377
　　　　　http://www.showwe.com.tw
劃撥帳號／19563868　戶名：秀威資訊科技股份有限公司
　　　　　讀者服務信箱：service@showwe.com.tw
展售門市／國家書店（松江門市）
　　　　　104台北市中山區松江路209號1樓
　　　　　電話：+886-2-2518-0207　傳真：+886-2-2518-0778
網路訂購／秀威網路書店：http://www.bodbooks.com.tw
　　　　　國家網路書店：http://www.govbooks.com.tw

2013年4月BOD一版
定價：280元

國家圖書館出版品預行編目

與藝術家對話 / 鐘友聯著. -- 一版. -- 臺北市 : 秀威資訊
科技, 2013.04
　　面 ; 公分. -- (SHOW藝術 ; PH0101)
BOD版
ISBN 978-986-326-070-7 (平裝)

1. 藝術家 2. 對話

909.9　　　　　　　　　　　102002147

讀者回函卡

感謝您購買本書，為提升服務品質，請填妥以下資料，將讀者回函卡直接寄回或傳真本公司，收到您的寶貴意見後，我們會收藏記錄及檢討，謝謝！如您需要了解本公司最新出版書目、購書優惠或企劃活動，歡迎您上網查詢或下載相關資料：http:// www.showwe.com.tw

您購買的書名：＿＿＿＿＿＿＿＿＿＿＿＿＿＿＿＿＿＿＿＿＿＿＿

出生日期：＿＿＿＿＿年＿＿＿＿＿月＿＿＿＿日

學歷：□高中 (含) 以下　　□大專　　□研究所 (含) 以上

職業：□製造業　□金融業　□資訊業　□軍警　□傳播業　□自由業
　　　□服務業　□公務員　□教職　　□學生　□家管　　□其它＿＿＿

購書地點：□網路書店　□實體書店　□書展　□郵購　□贈閱　□其他

您從何得知本書的消息？

　□網路書店　□實體書店　□網路搜尋　□電子報　□書訊　□雜誌
　□傳播媒體　□親友推薦　□網站推薦　□部落格　□其他＿＿＿＿＿

您對本書的評價：（請填代號　1.非常滿意　2.滿意　3.尚可　4.再改進）

　封面設計＿＿　版面編排＿＿　內容＿＿　文／譯筆＿＿　價格＿＿

讀完書後您覺得：

　□很有收穫　□有收穫　□收穫不多　□沒收穫

對我們的建議：＿＿＿＿＿＿＿＿＿＿＿＿＿＿＿＿＿＿＿＿＿＿＿

＿＿＿＿＿＿＿＿＿＿＿＿＿＿＿＿＿＿＿＿＿＿＿＿＿＿＿＿＿＿＿

＿＿＿＿＿＿＿＿＿＿＿＿＿＿＿＿＿＿＿＿＿＿＿＿＿＿＿＿＿＿＿

＿＿＿＿＿＿＿＿＿＿＿＿＿＿＿＿＿＿＿＿＿＿＿＿＿＿＿＿＿＿＿

11466
台北市內湖區瑞光路 76 巷 65 號 1 樓

秀威資訊科技股份有限公司　　　收

BOD 數位出版事業部

..

（請沿線對折寄回，謝謝！）

姓　　名：＿＿＿＿＿＿＿＿＿　年齡：＿＿＿＿　性別：□女　□男

郵遞區號：□□□□□

地　　址：＿＿＿＿＿＿＿＿＿＿＿＿＿＿＿＿＿＿＿＿＿＿＿

聯絡電話：(日) ＿＿＿＿＿＿＿＿＿＿＿　(夜) ＿＿＿＿＿＿＿＿＿＿＿

E-mail：＿＿＿＿＿＿＿＿＿＿＿＿＿＿＿＿＿＿＿＿＿＿＿